U0112224

翰墨撷英 中國碑帖集珍

南石窟寺碑

小娜嬛館 編

浙江人民美術出版社

石窟寺碑

宁玄齋藏

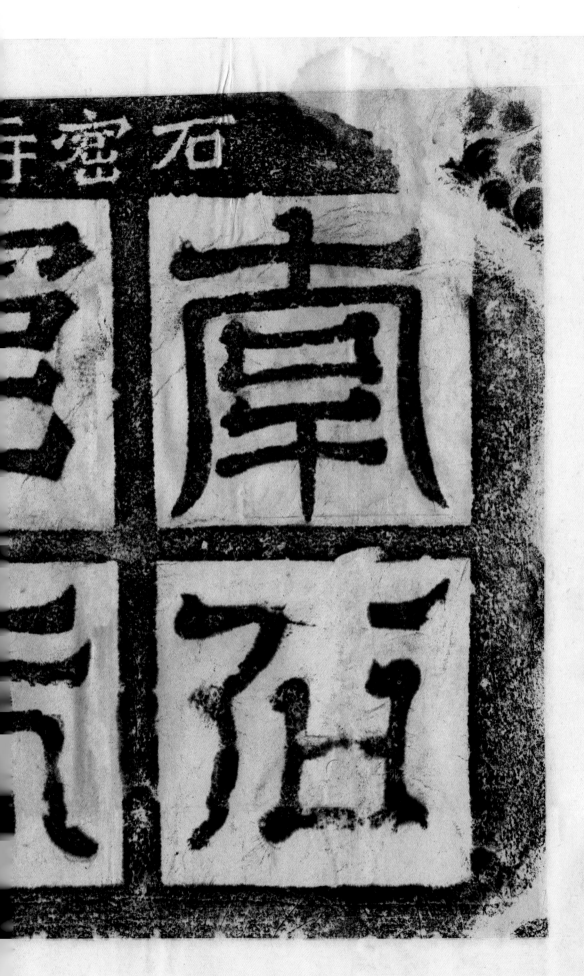

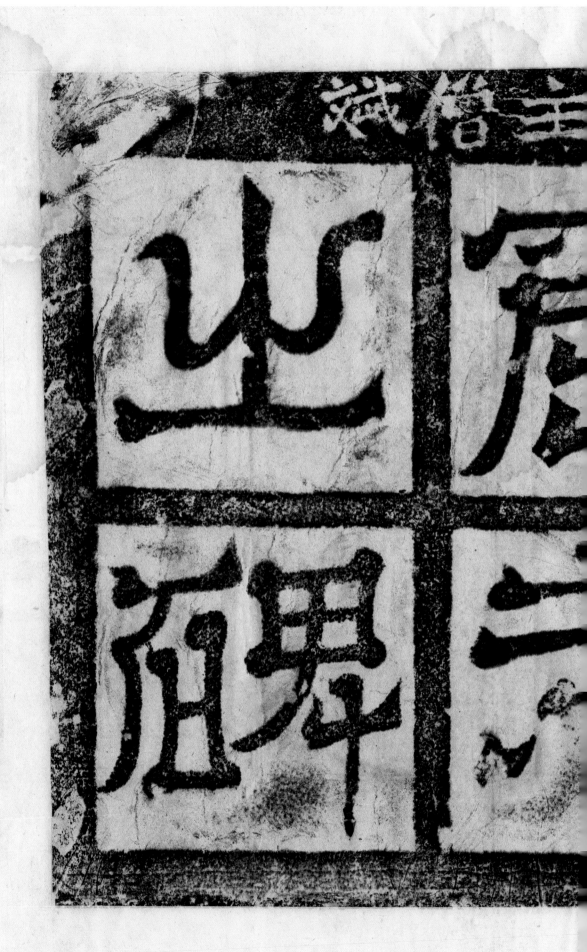

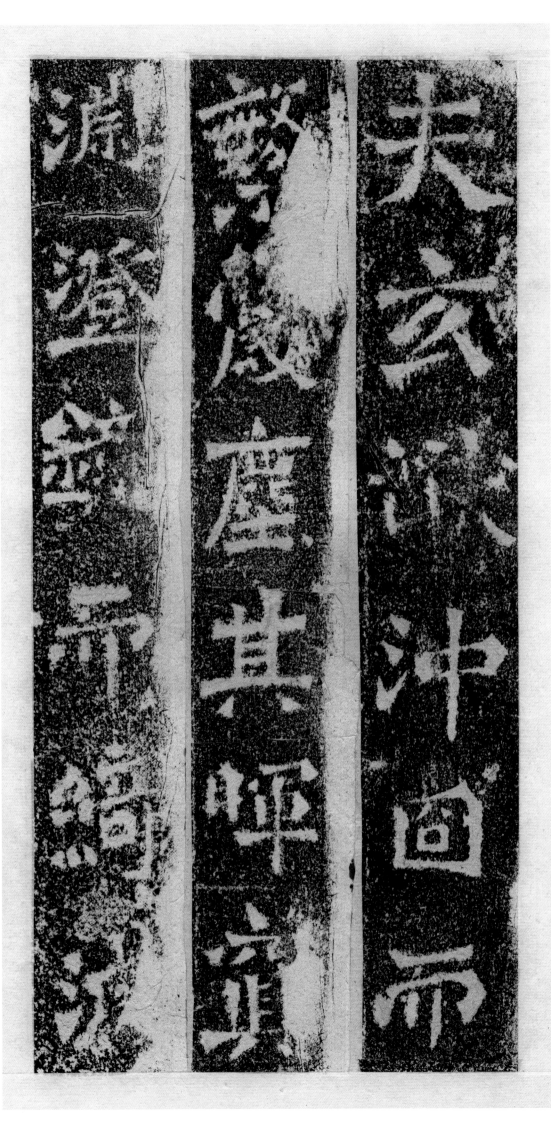
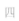

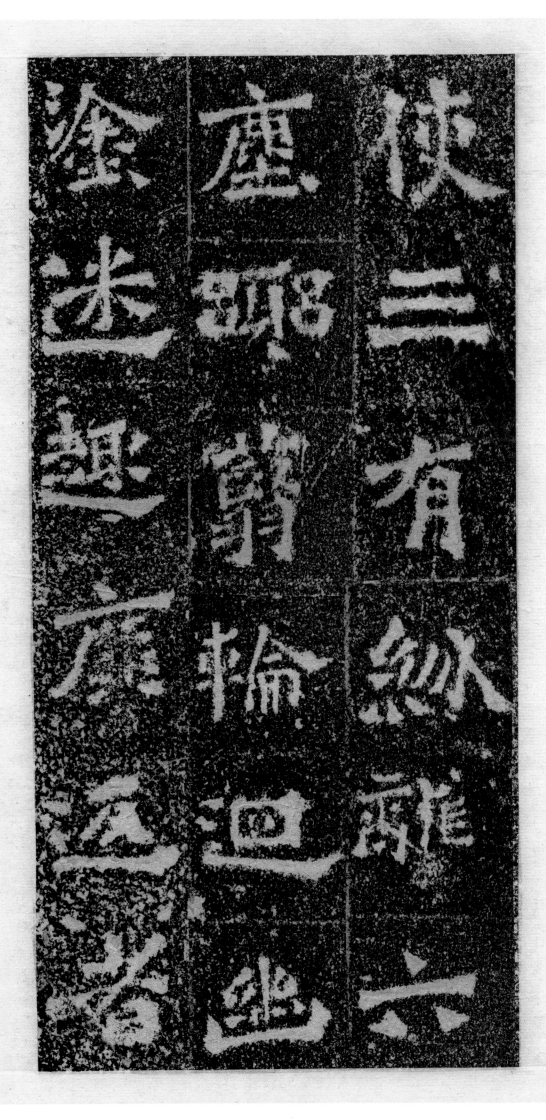

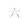

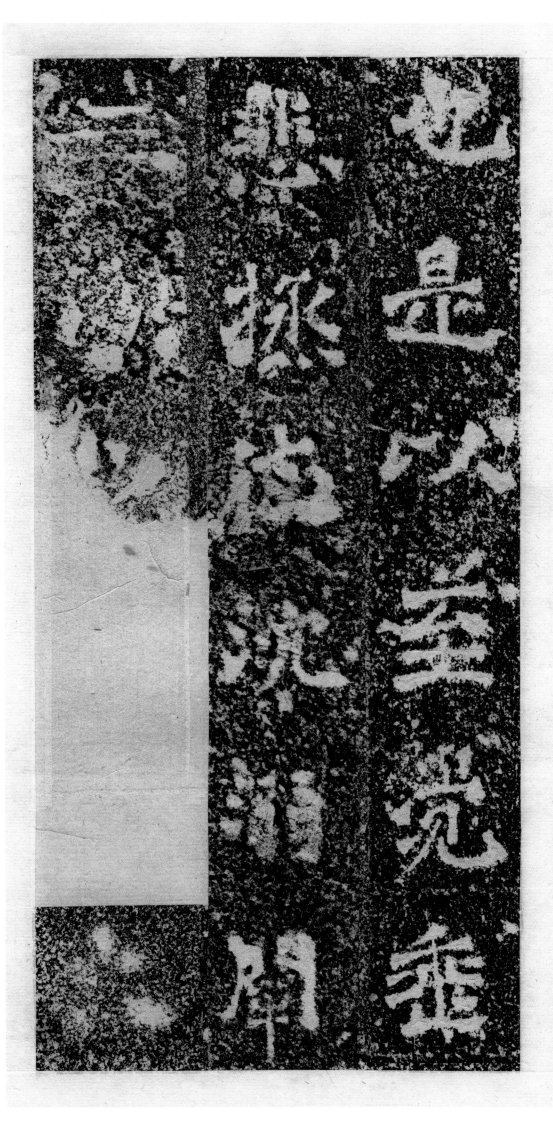

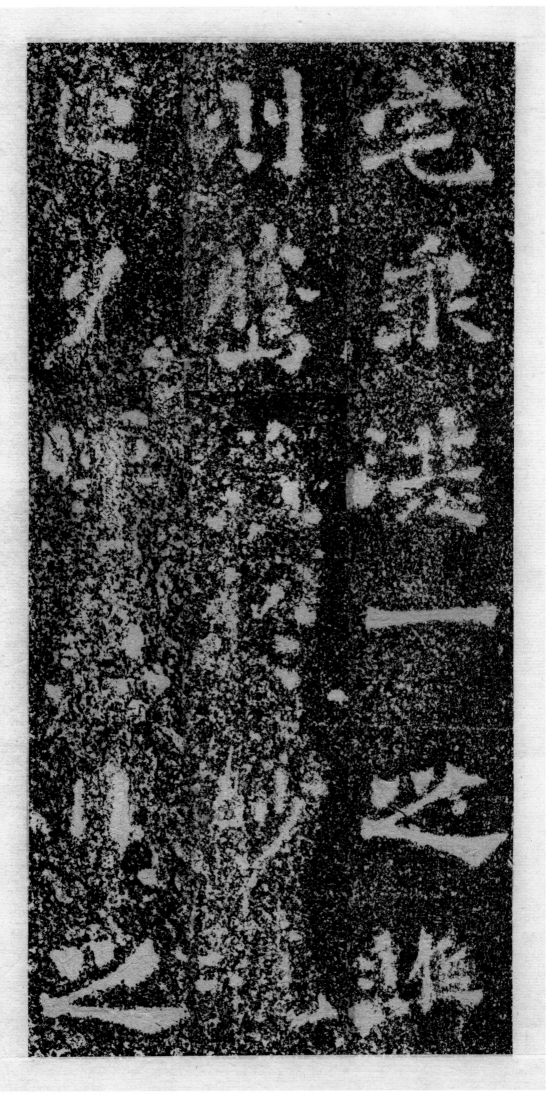

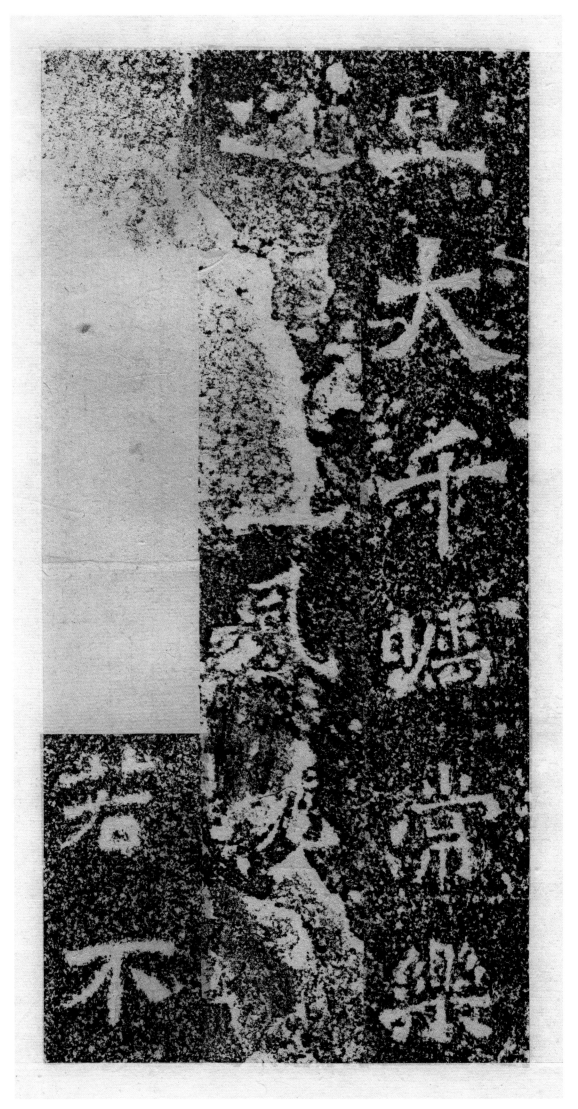

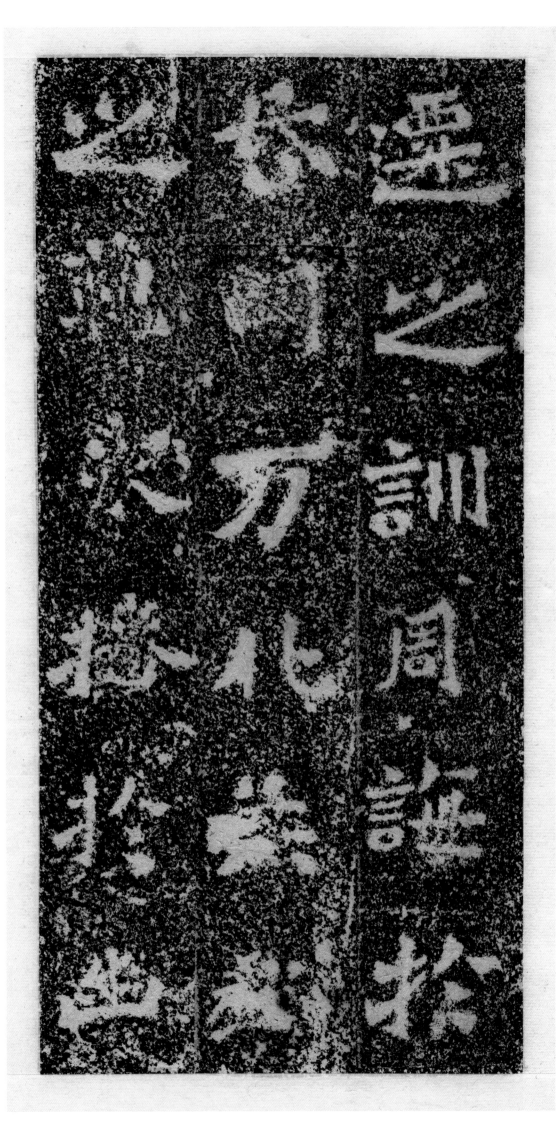

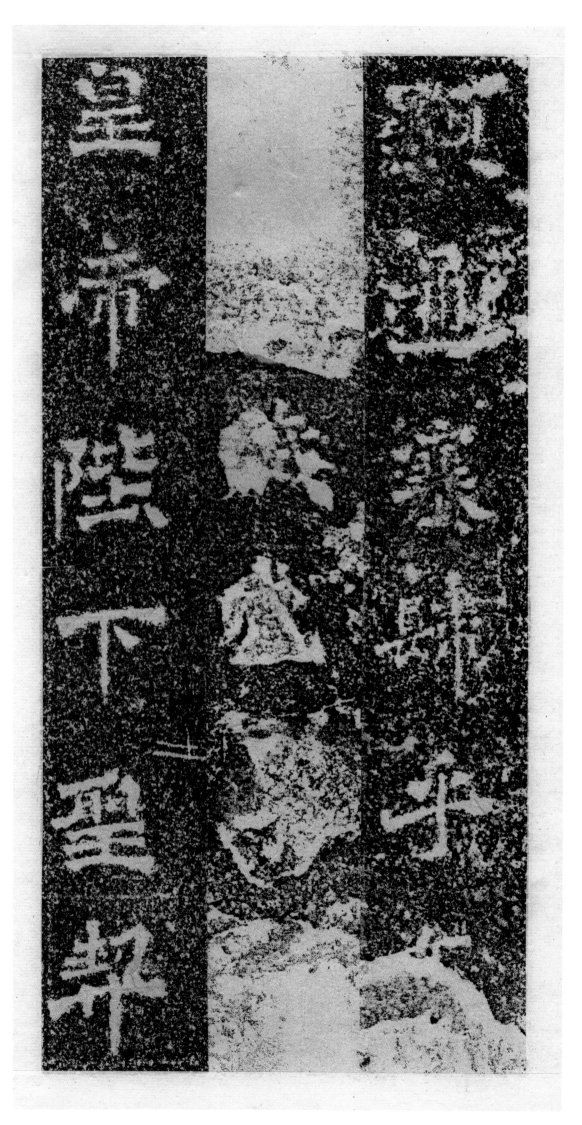

潛通應慕景應

道飛惚三才乂

經主德亭享

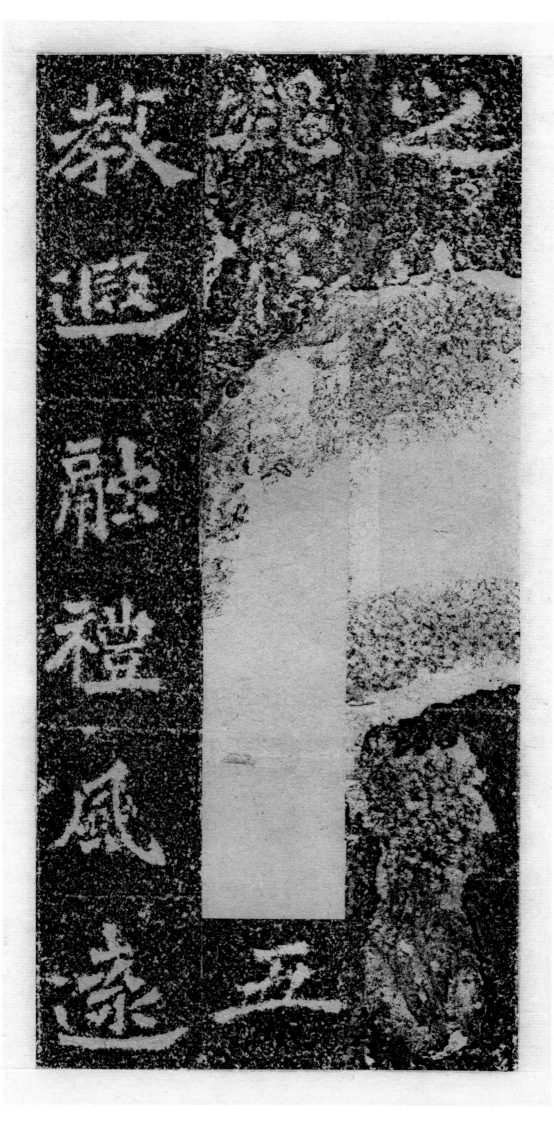

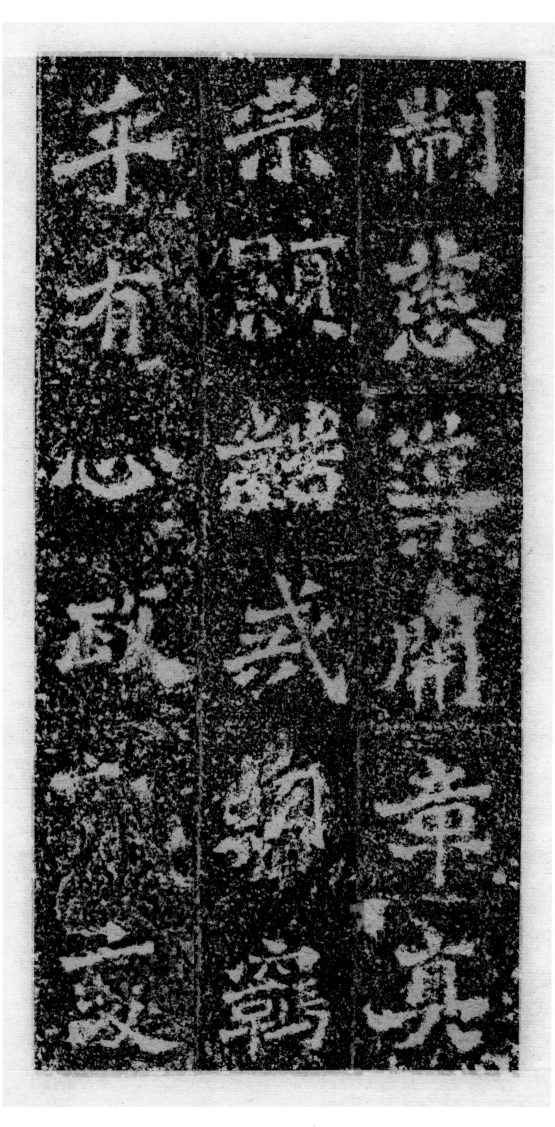

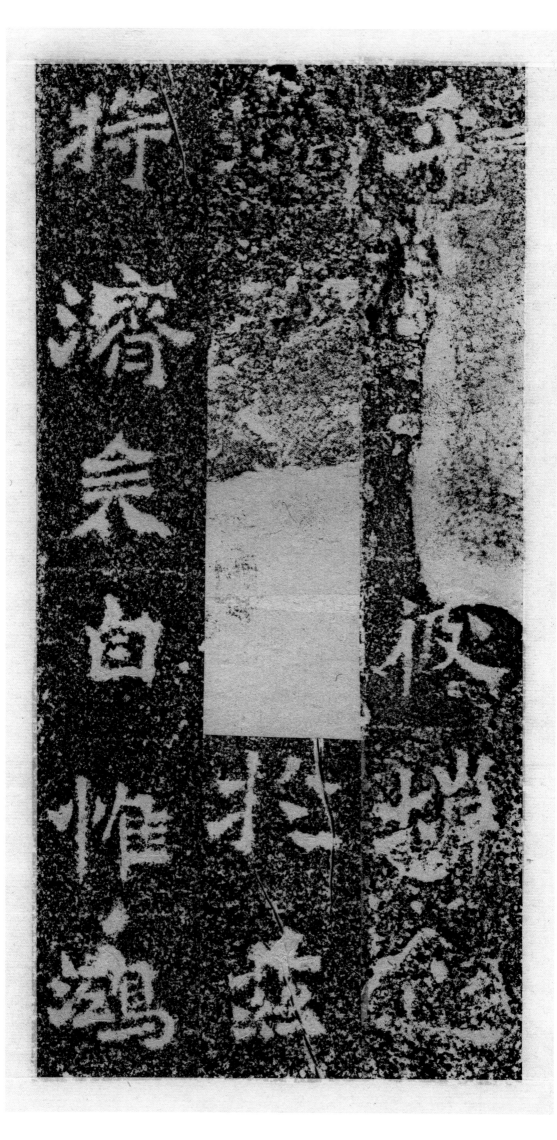

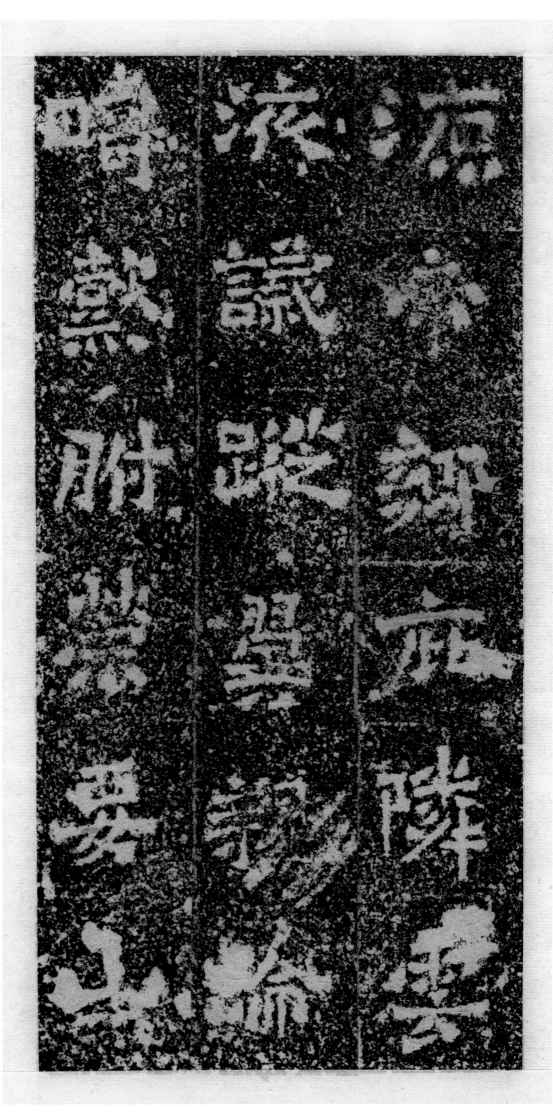

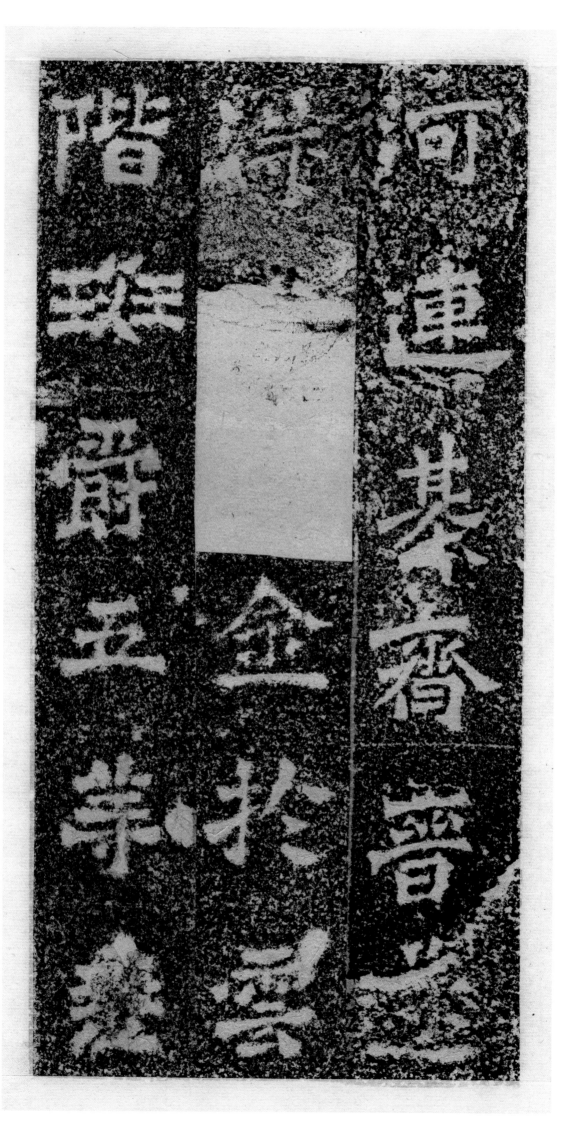

階　晉　可
段　　　連
尉　　　其
至　金　齊
崇　於　壽
階

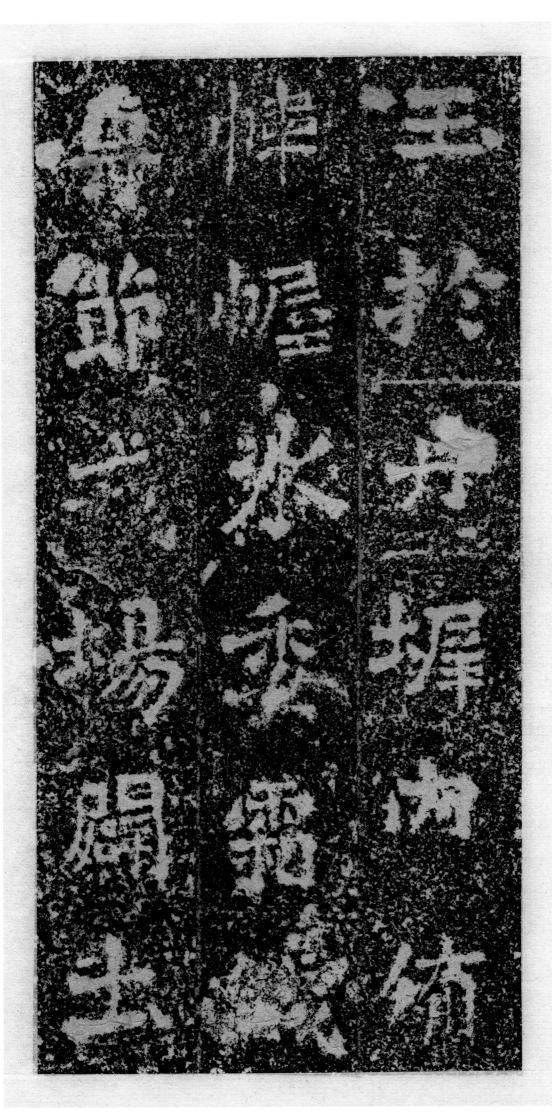

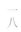

壬牒參

於壁節

中水光

曜衣揚

佈霜闔

佑歲土

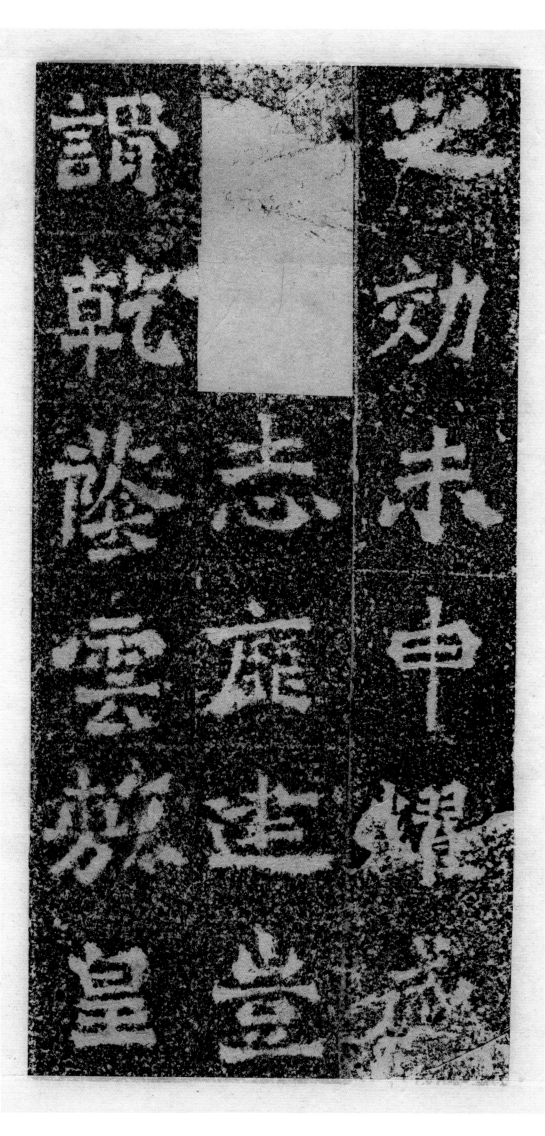

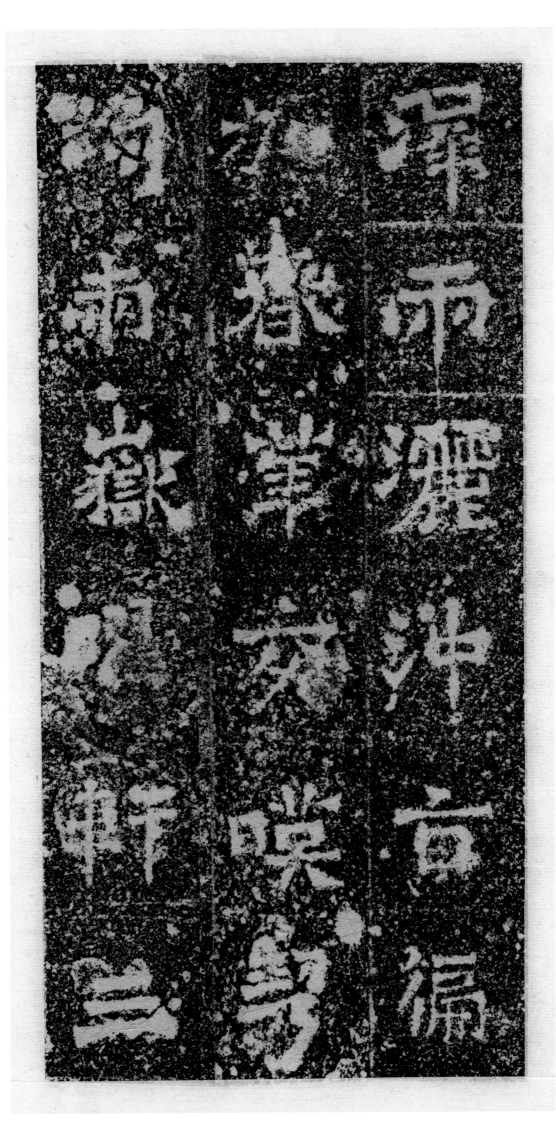

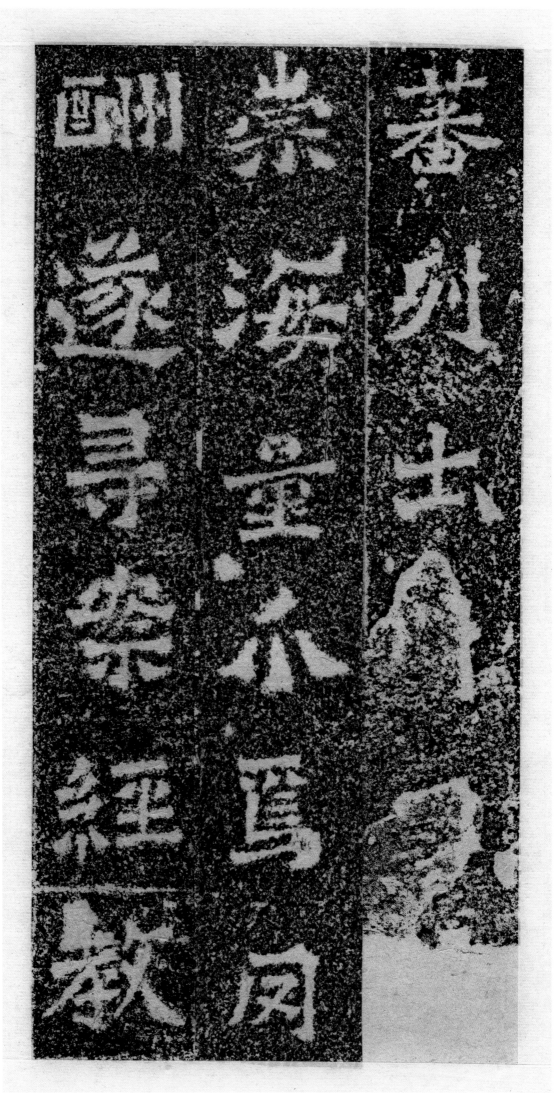

番州土
崇海靈朱馬岡
酬州縣尋樂經戲

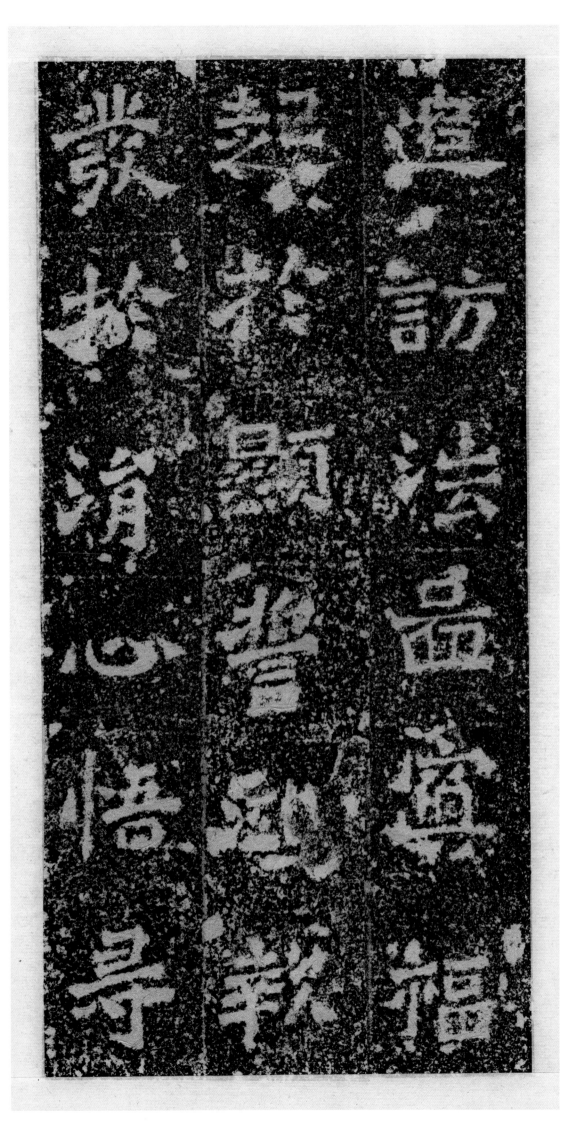

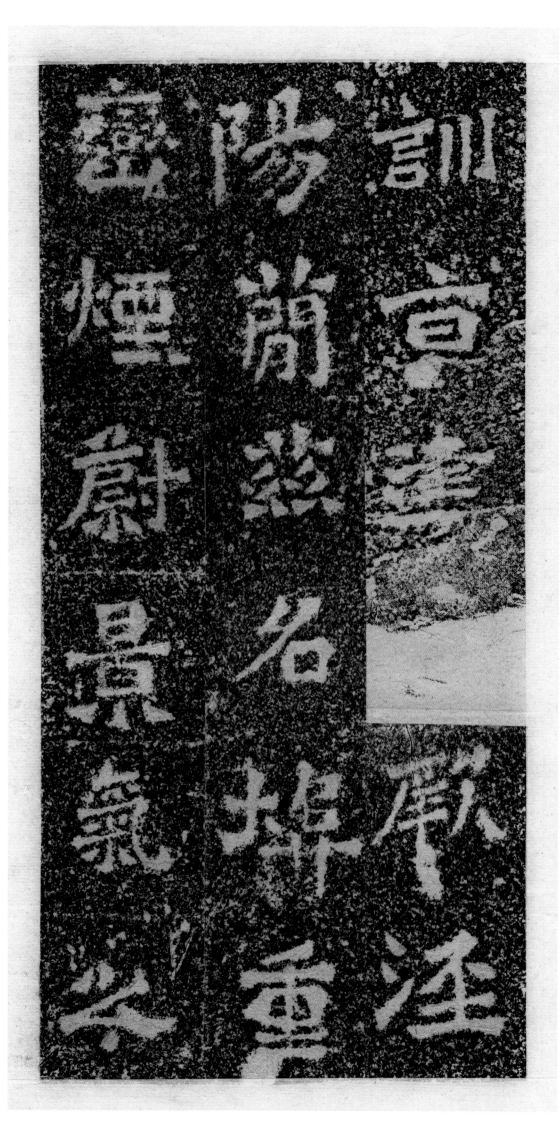

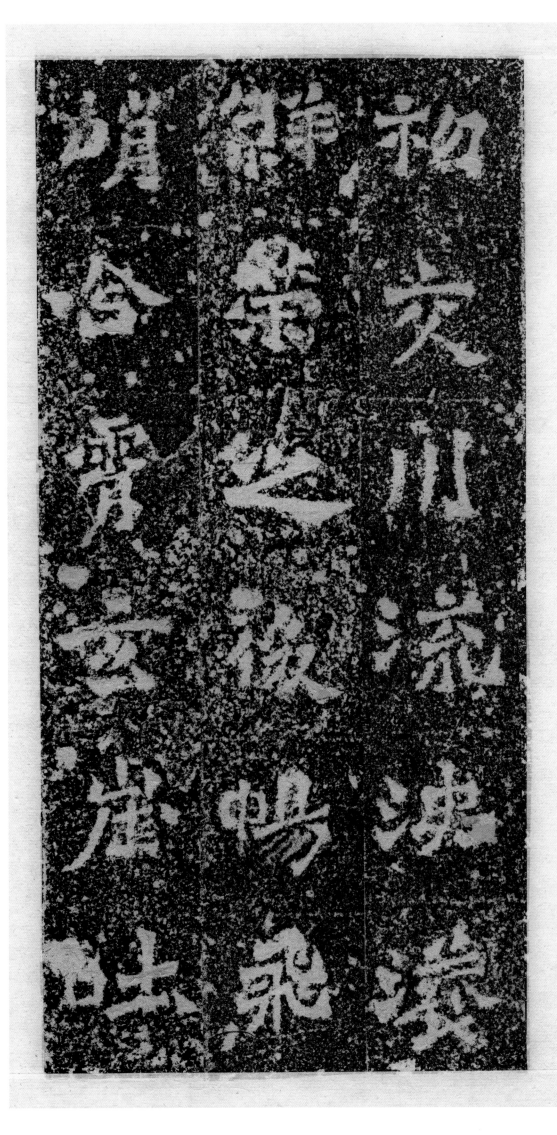

祝文川流波

解雲之極鳴飛

唄冷霄宕吐

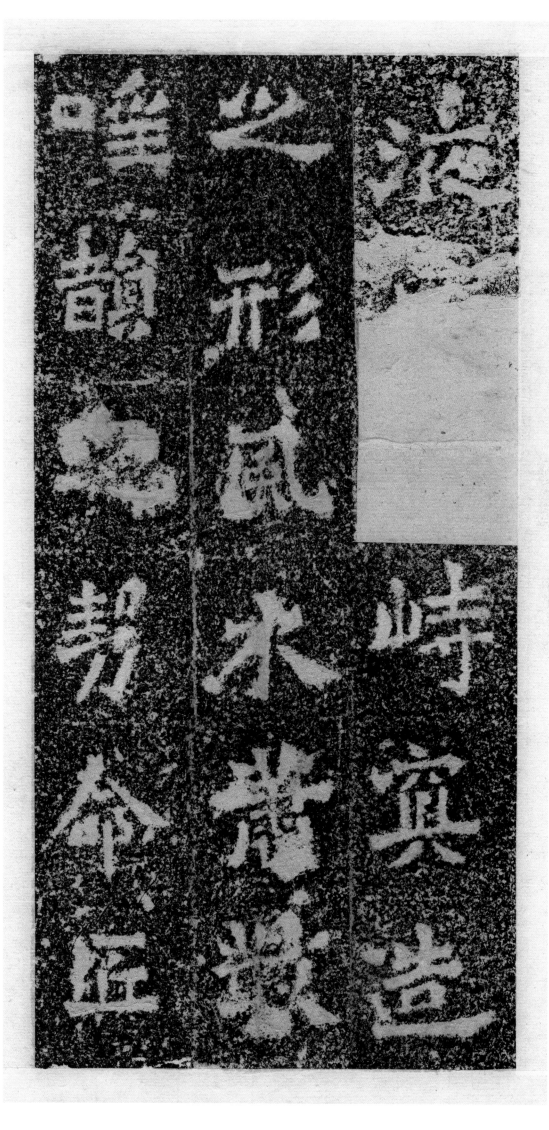

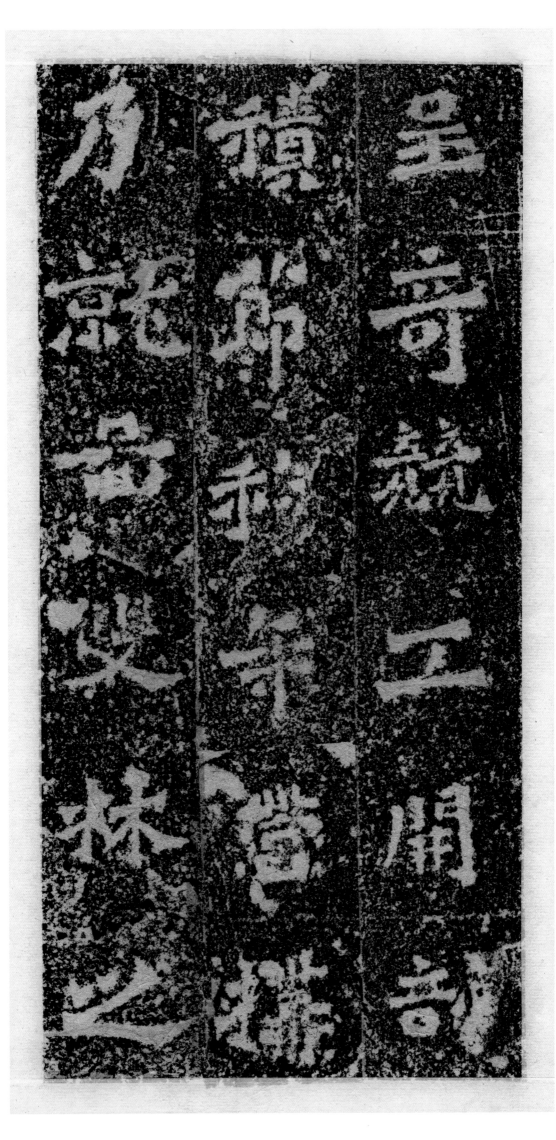

皇帝競五開萬

禎飾寺計當磷

乃冠軍殿林之

祀聖世

於必於

儷鴻以

臺覺堂

辟與頋

像魏仙

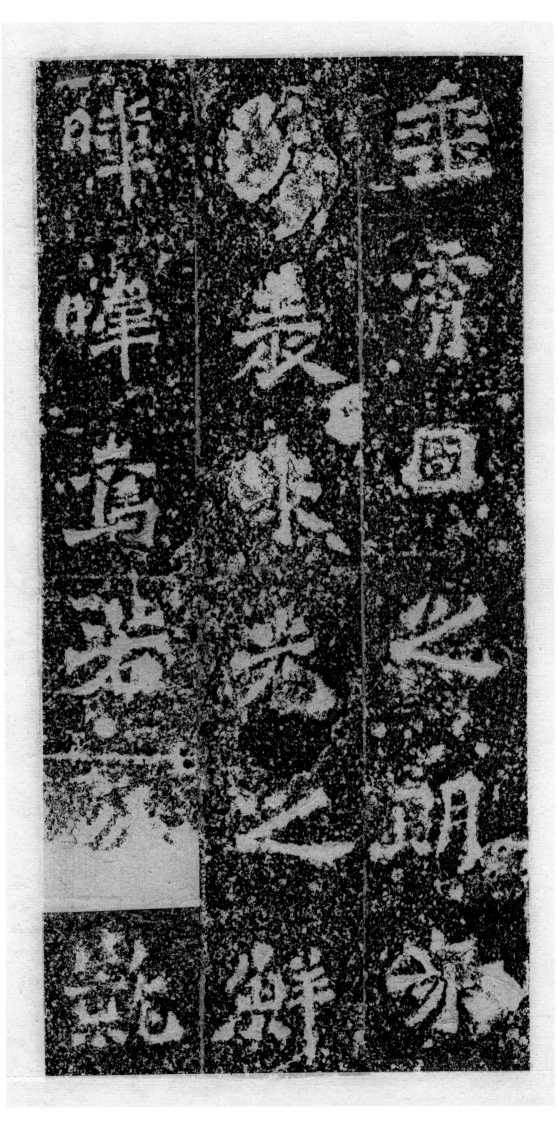

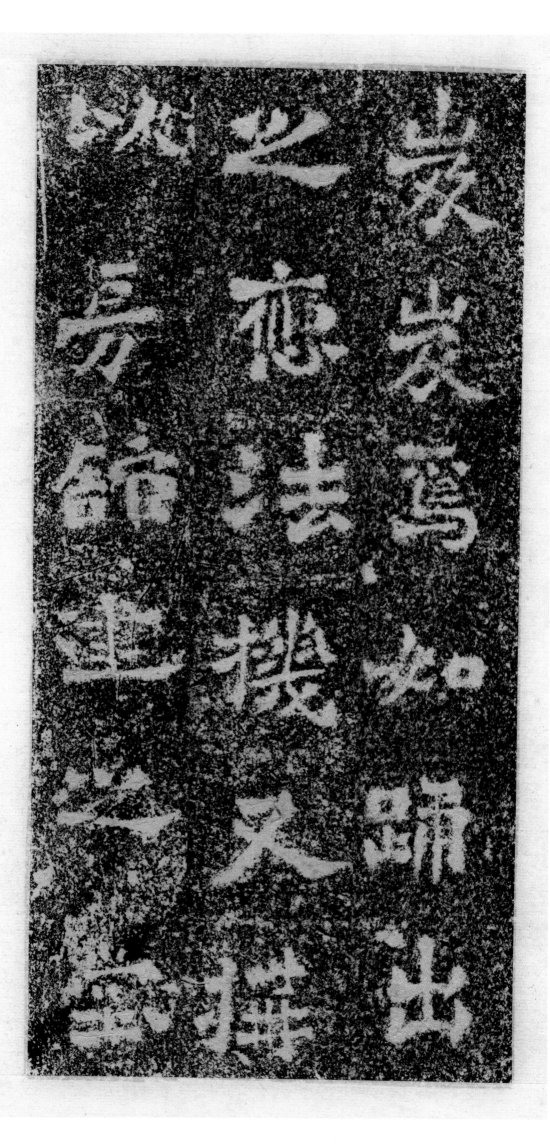

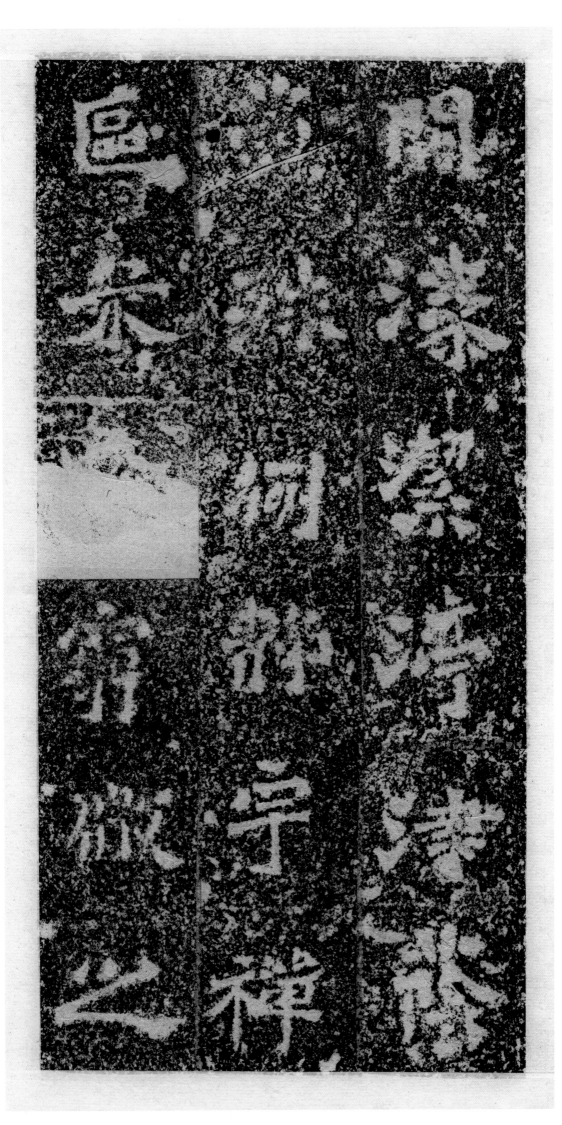

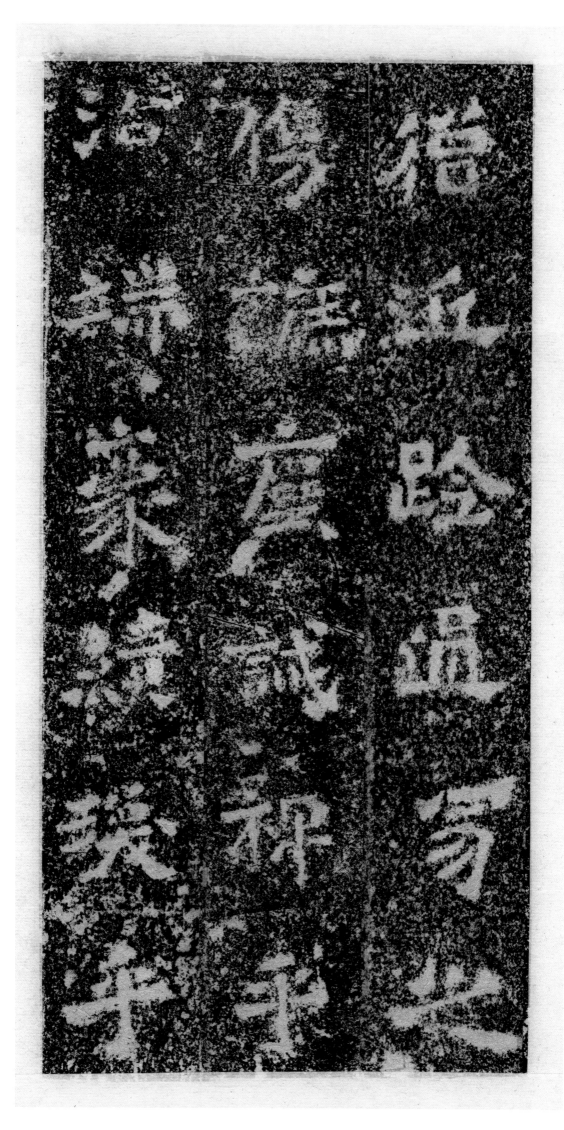

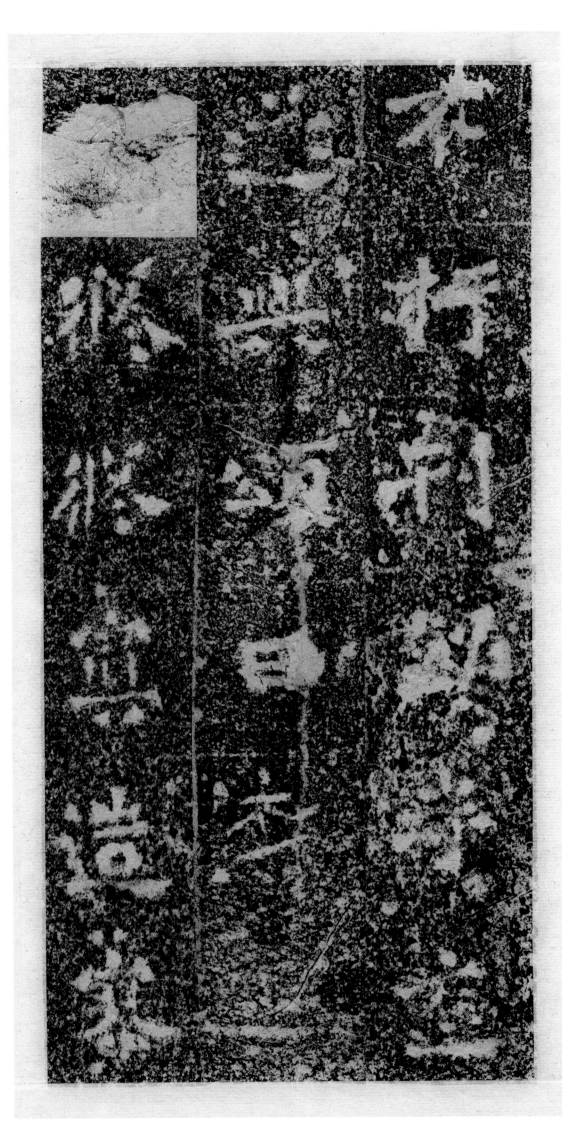

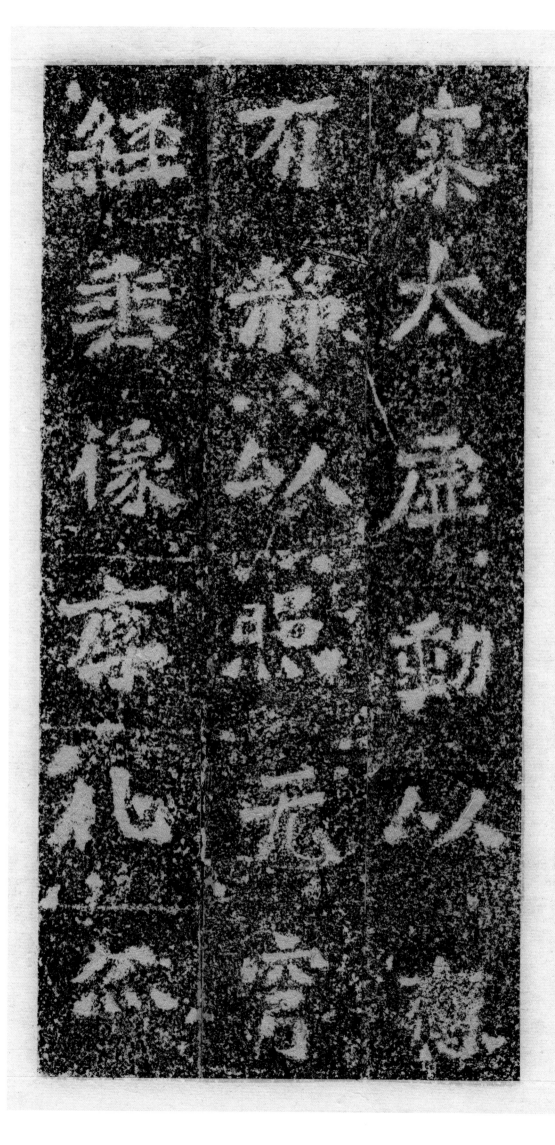

寒可鍾
大都壹
屍以㣪
辱恐客
劫元礼
以宗盍

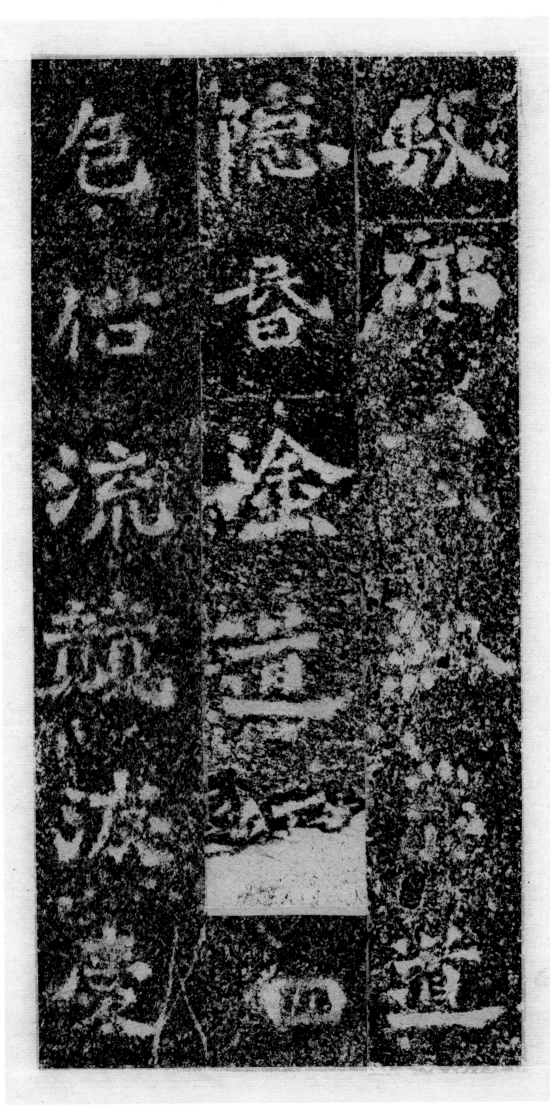

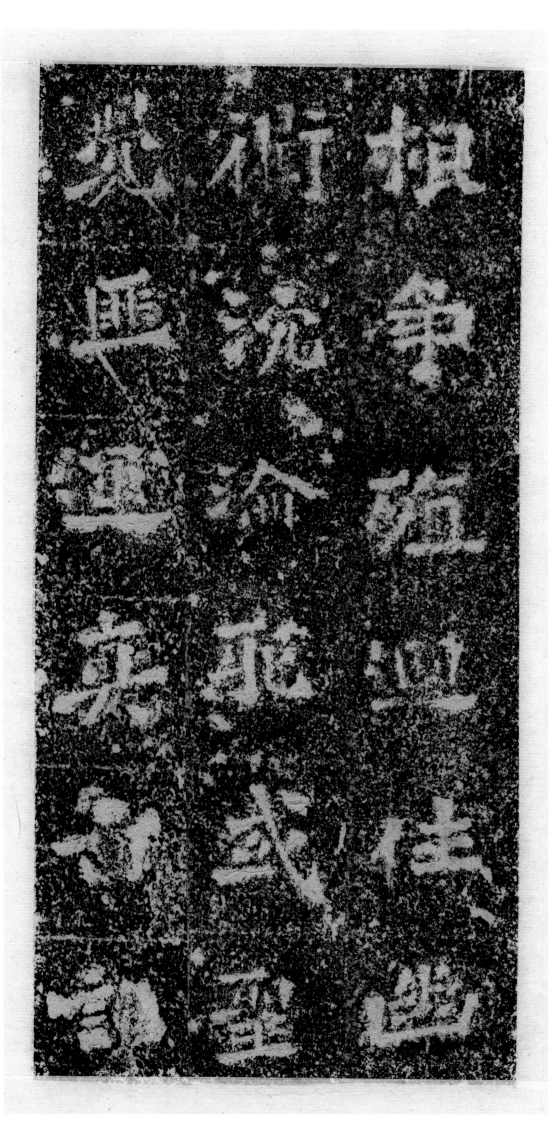

极象殂四悴也
術流淪飛戒至
炎興通泉君圖

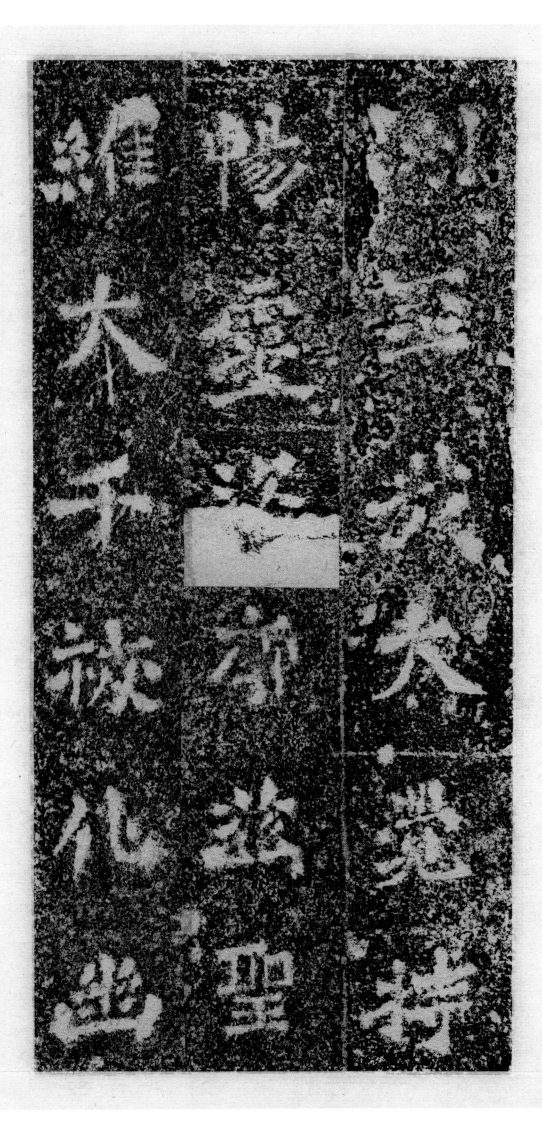

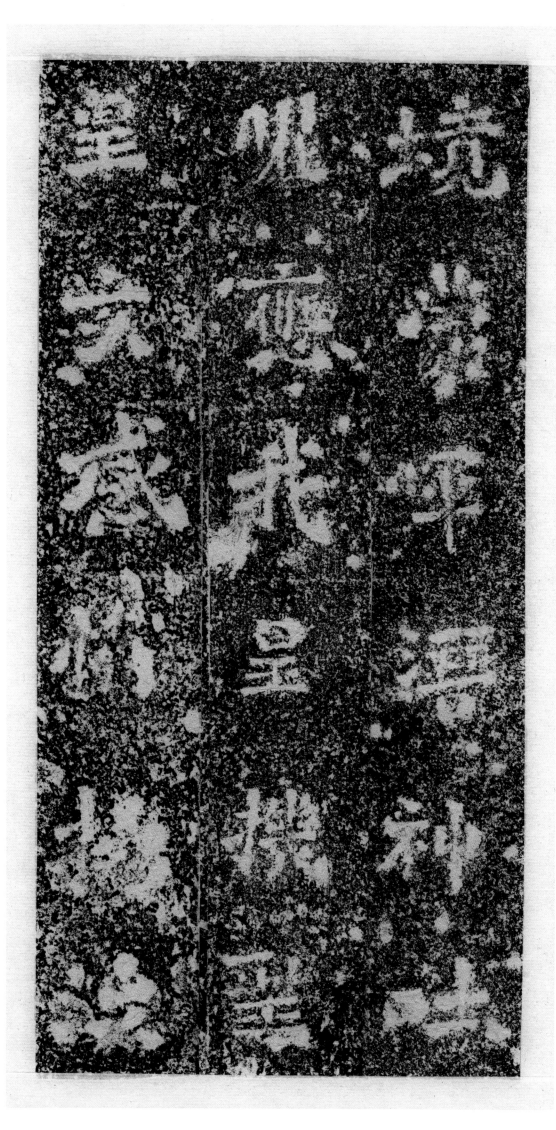

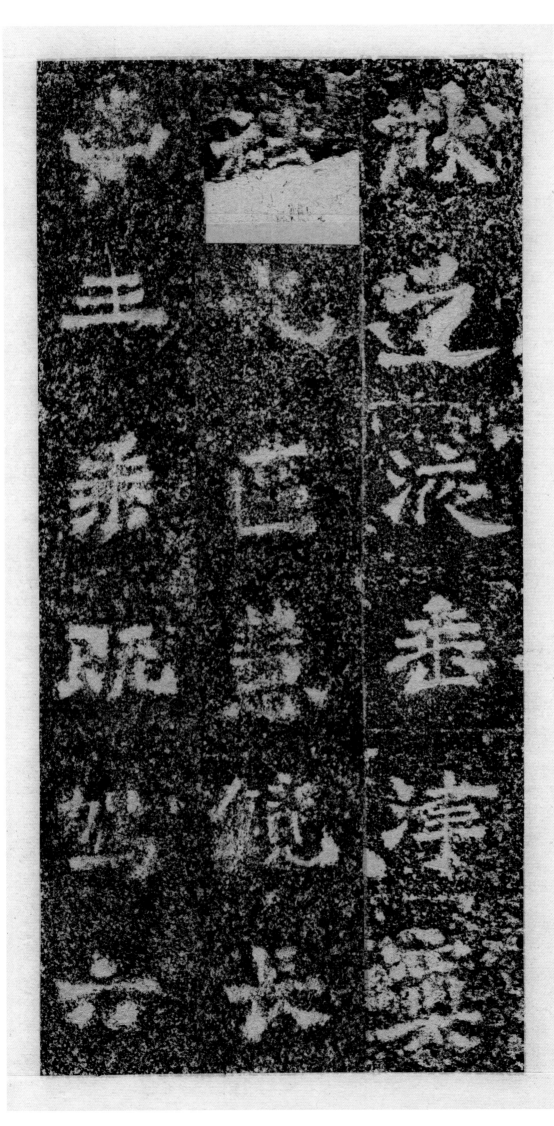

松此辵派垂庫

主衆阮

竟巨觉覨

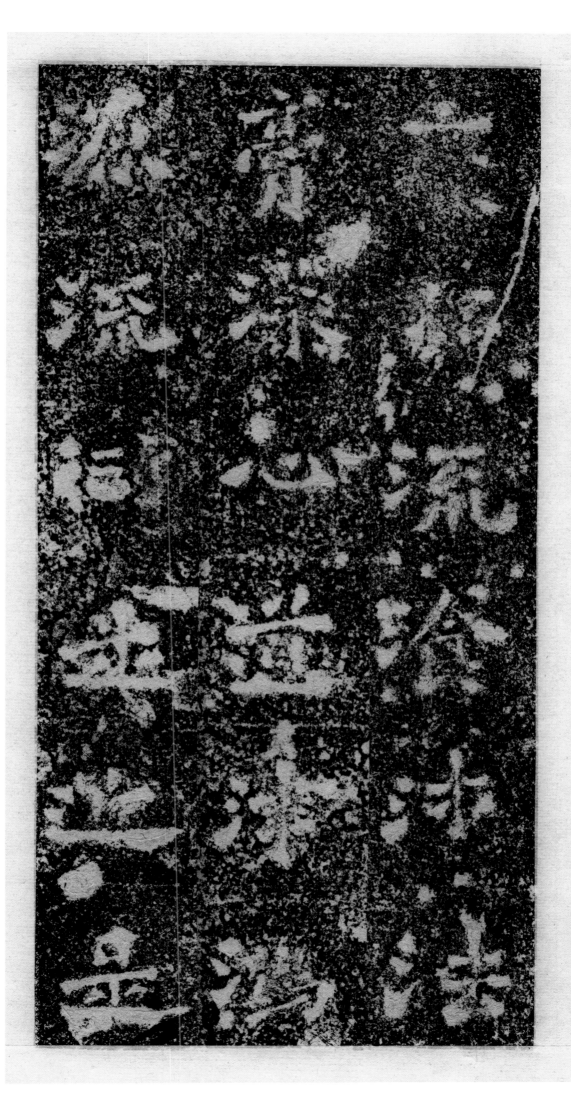

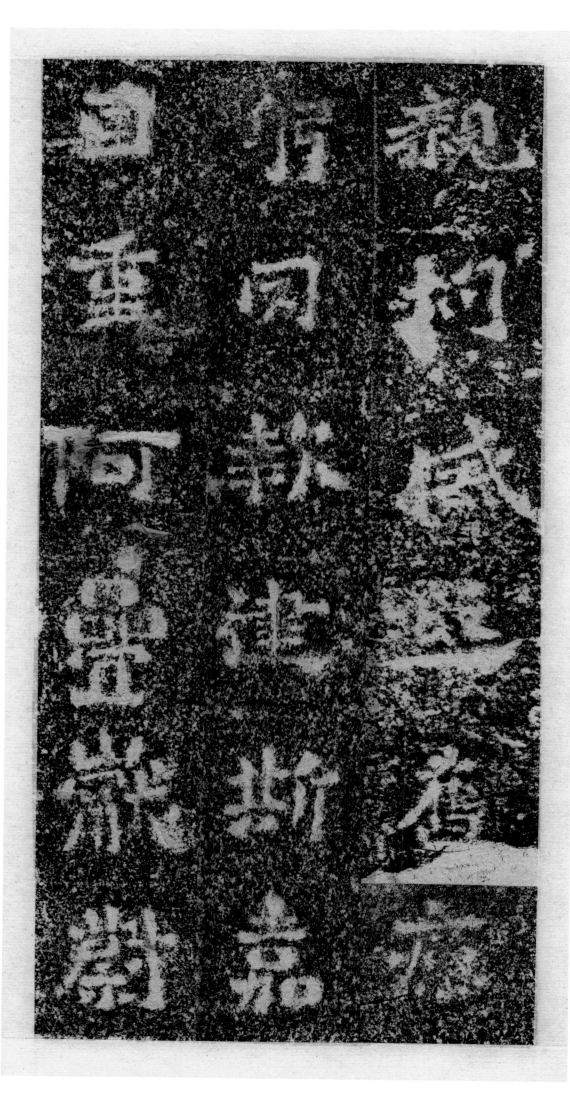

觀河自

抱河重

威秋阿

蕤建蟲

舊斯縣

一禮當

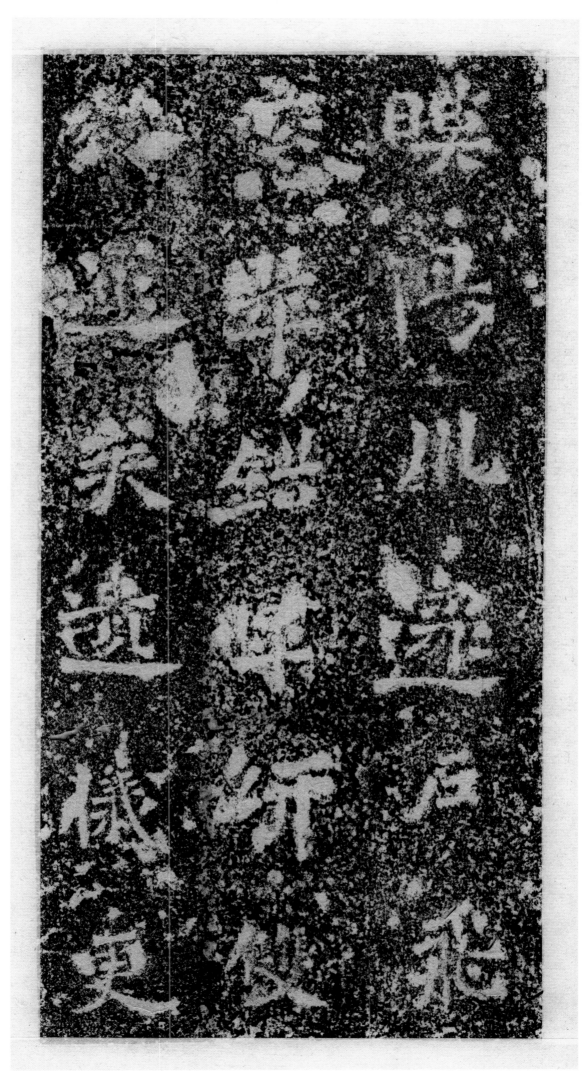

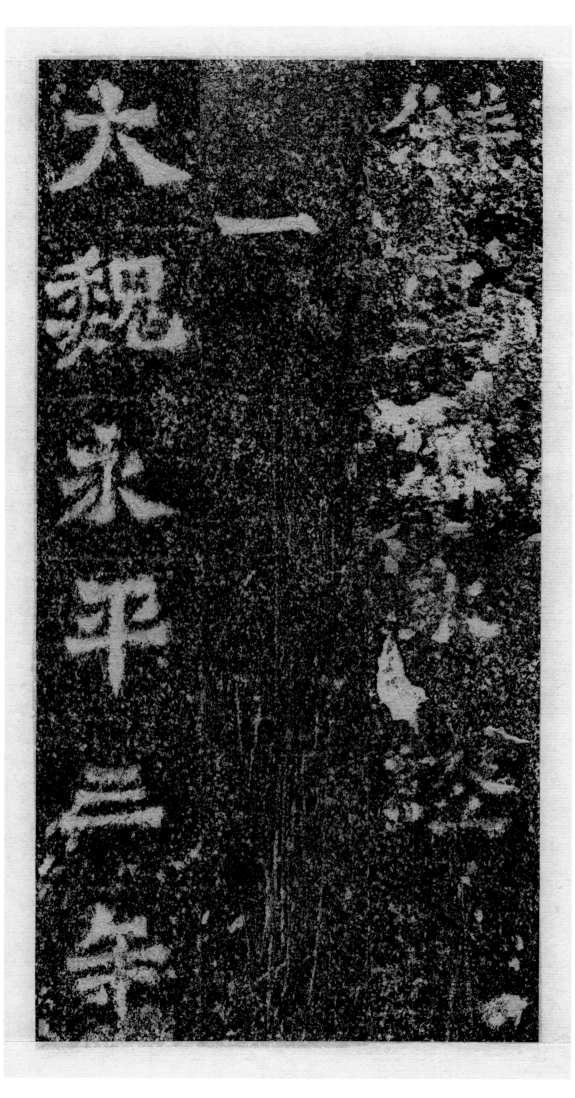

大魏永平二年

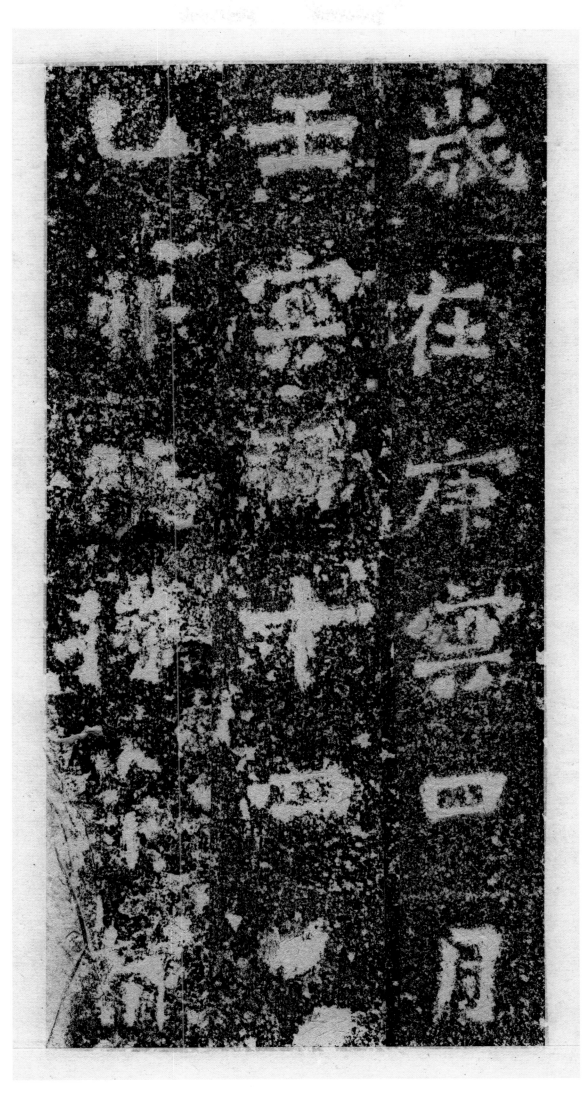

殘在庠室　　　　月

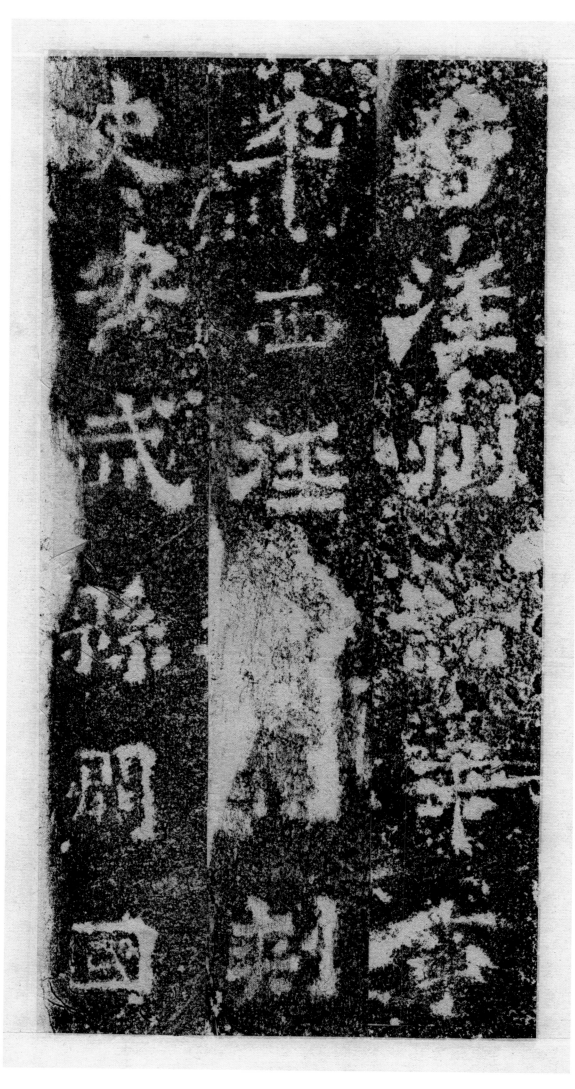

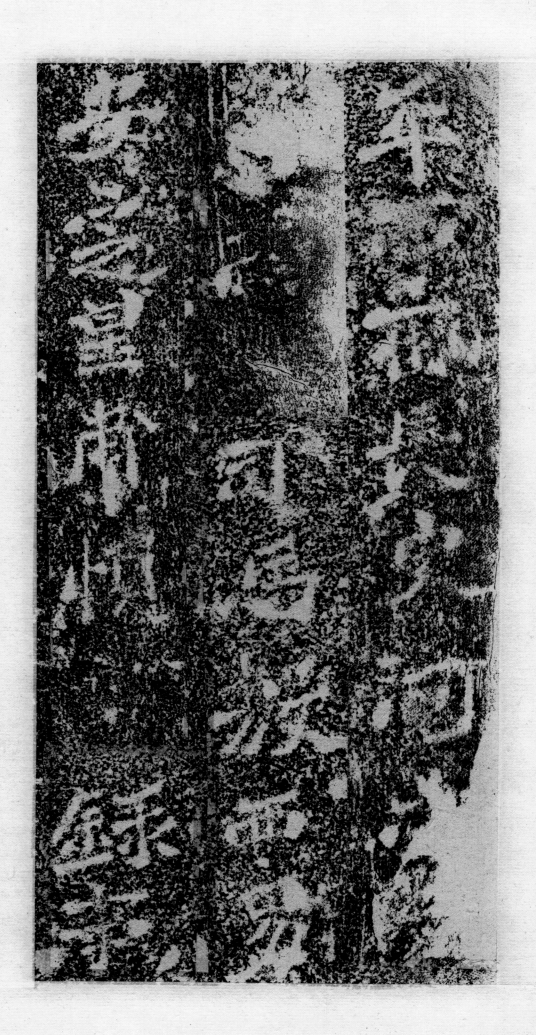

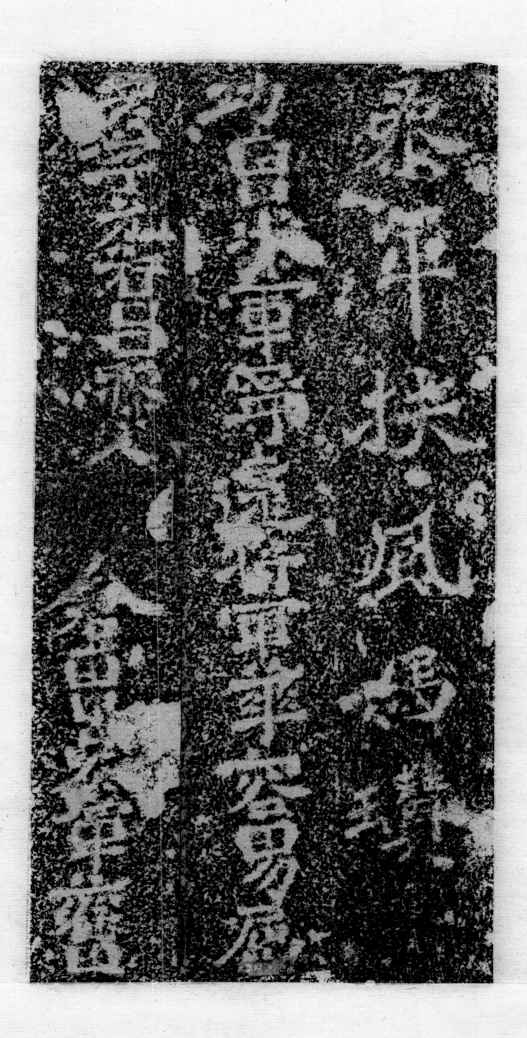

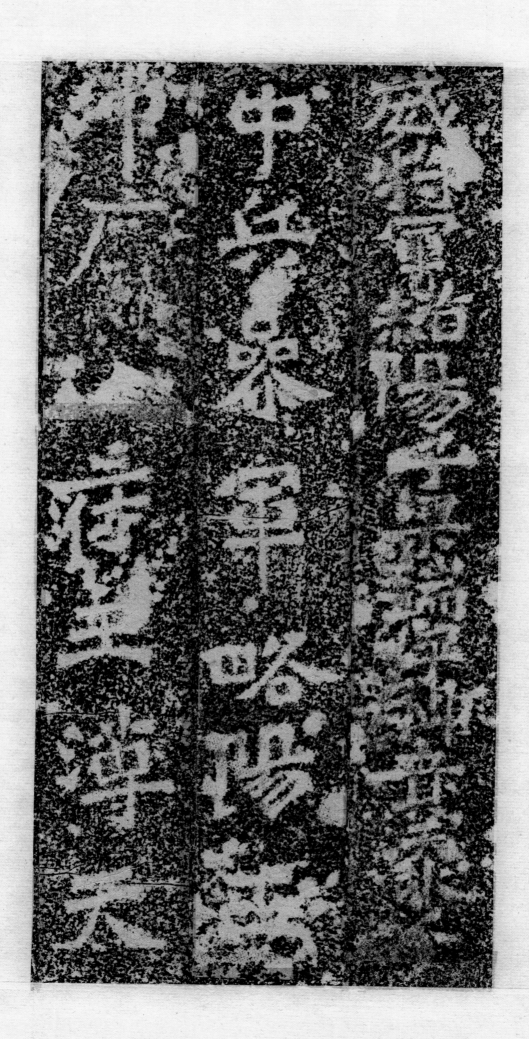

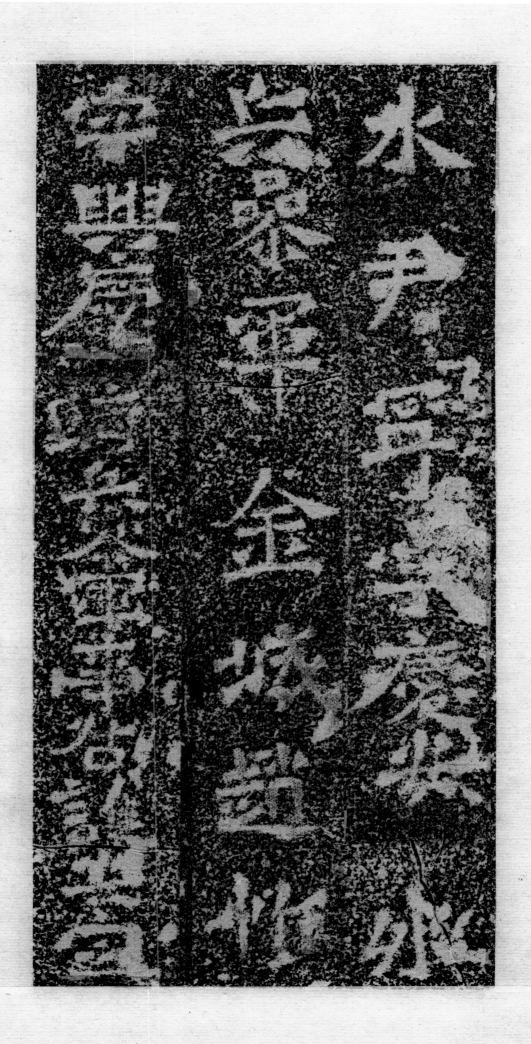

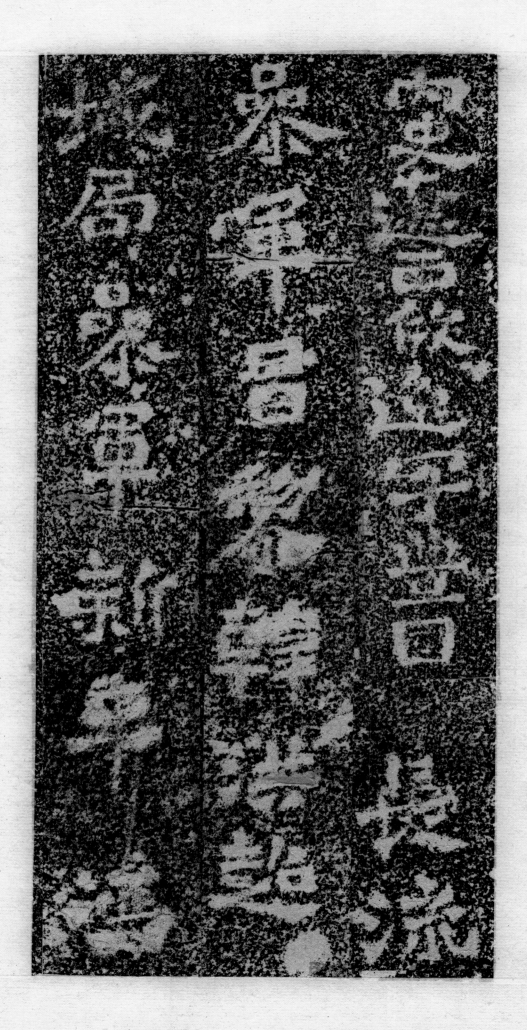

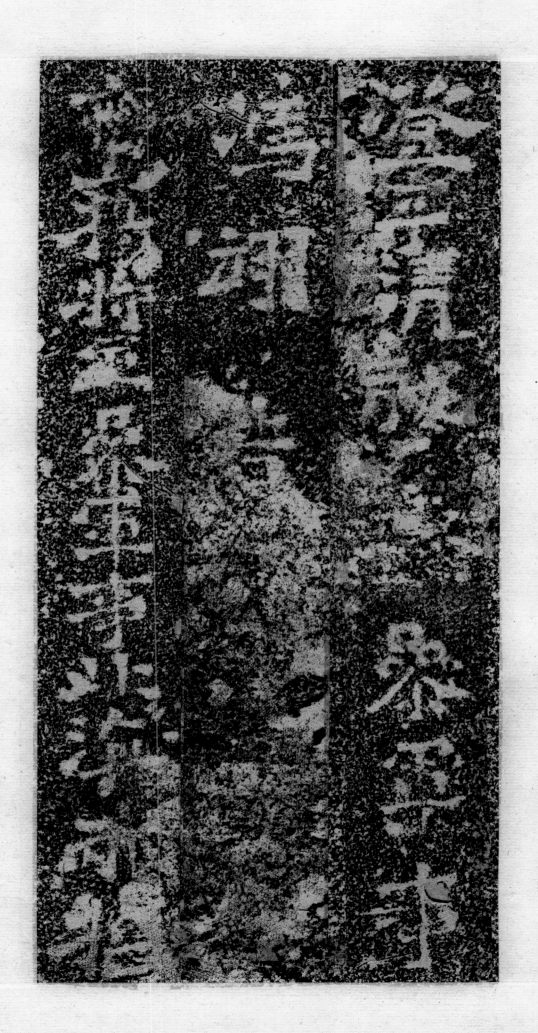

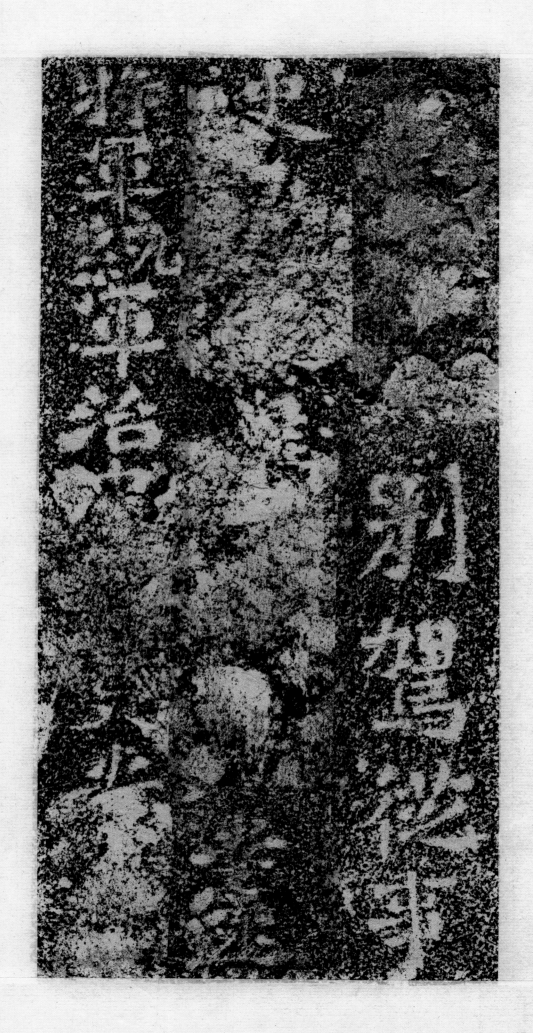

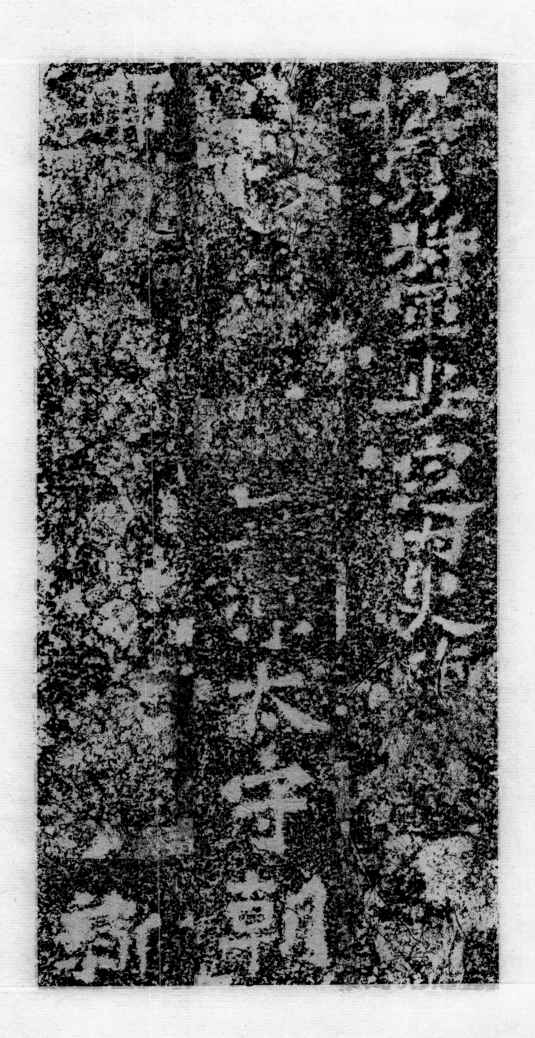

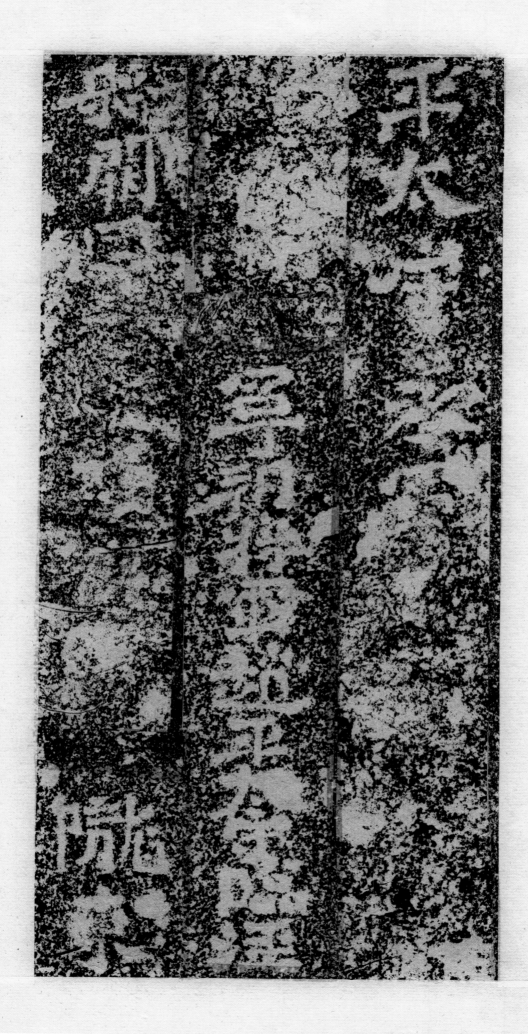

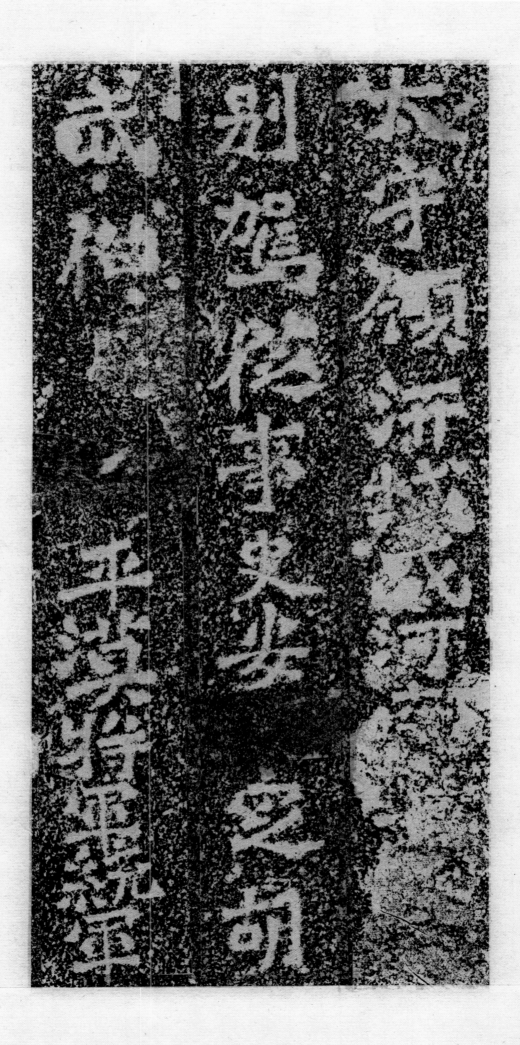

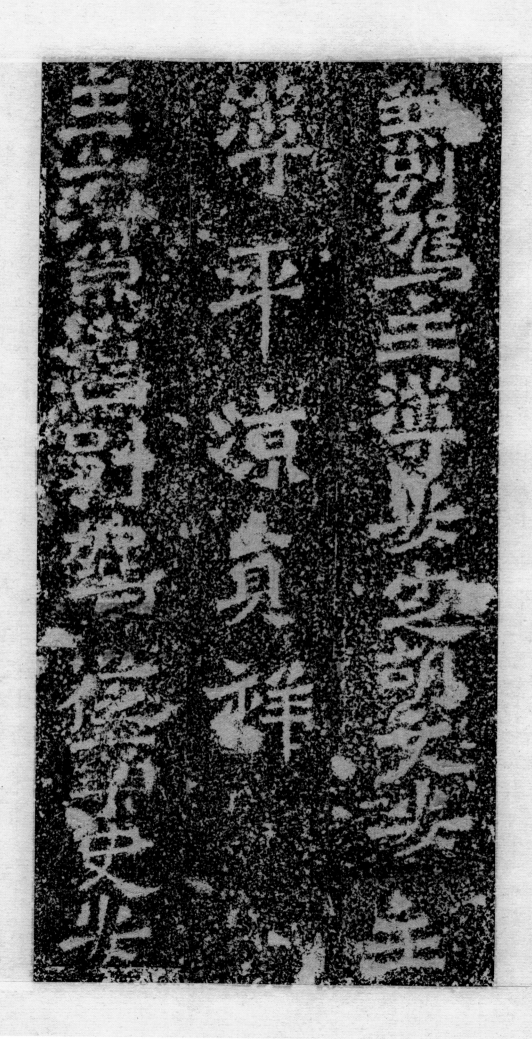

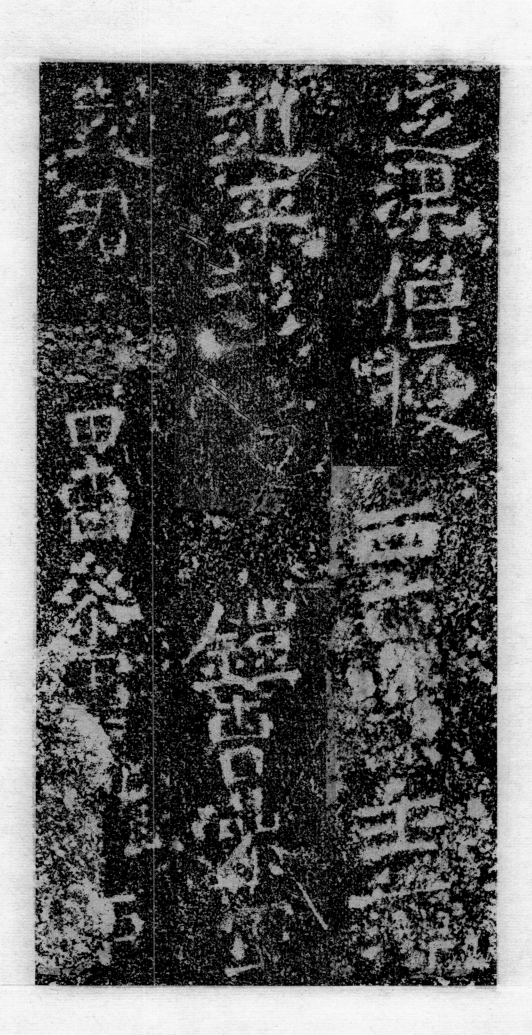

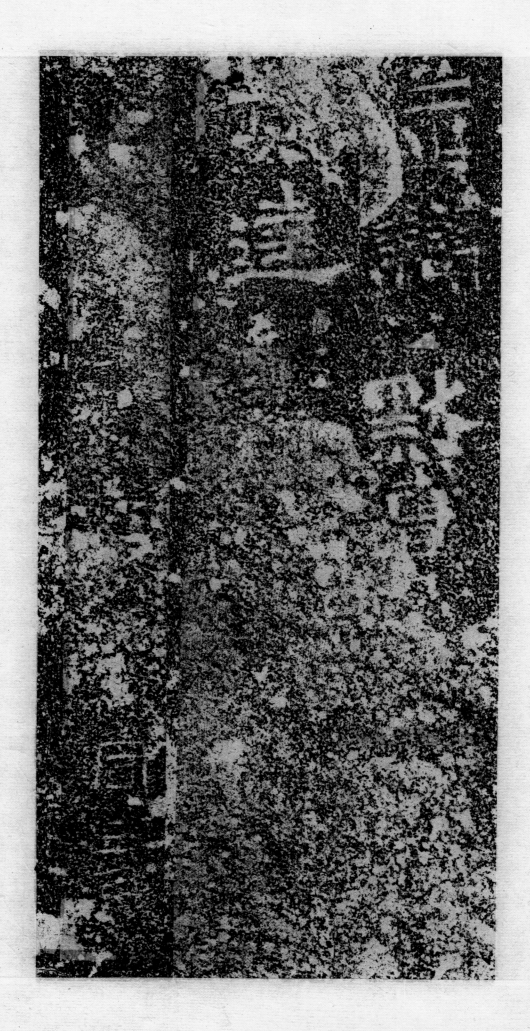

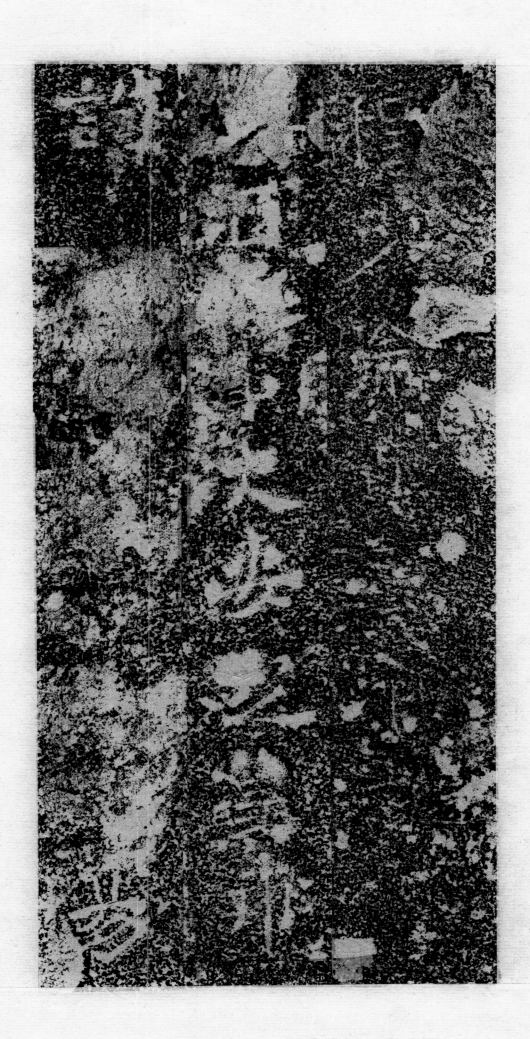

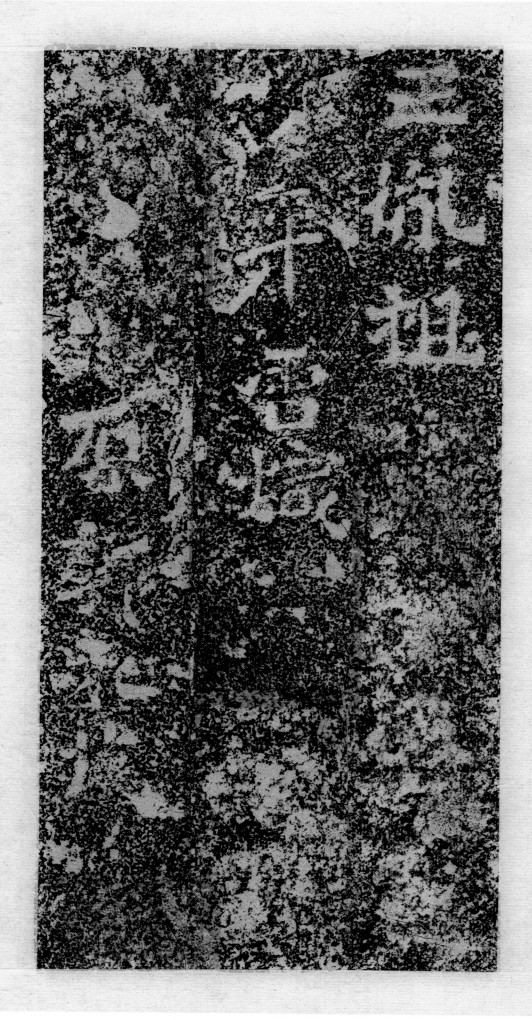

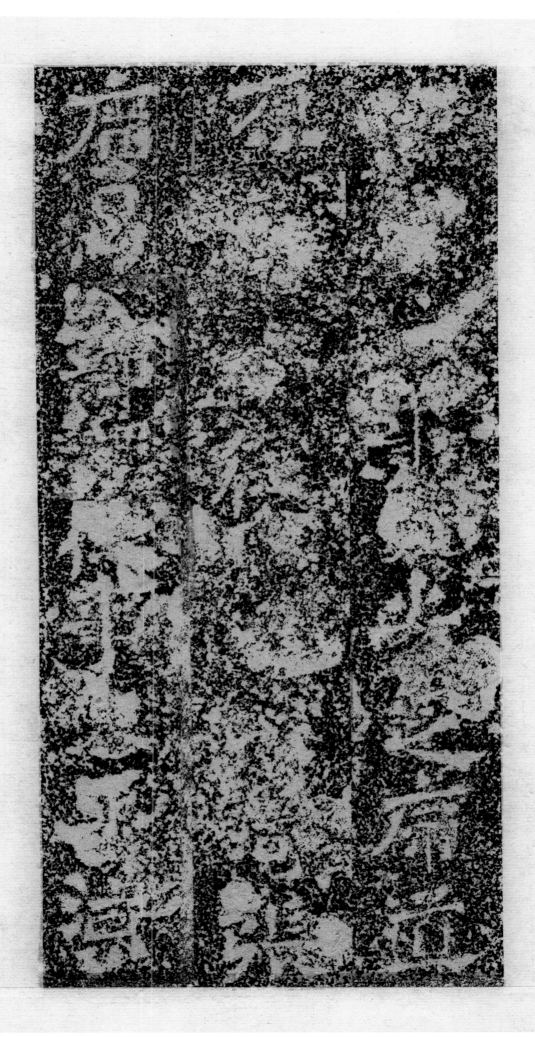

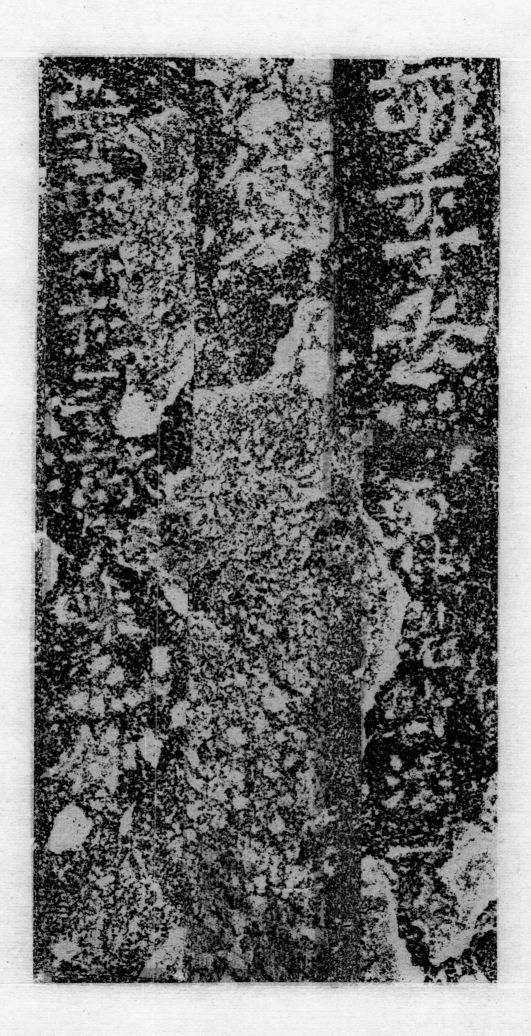

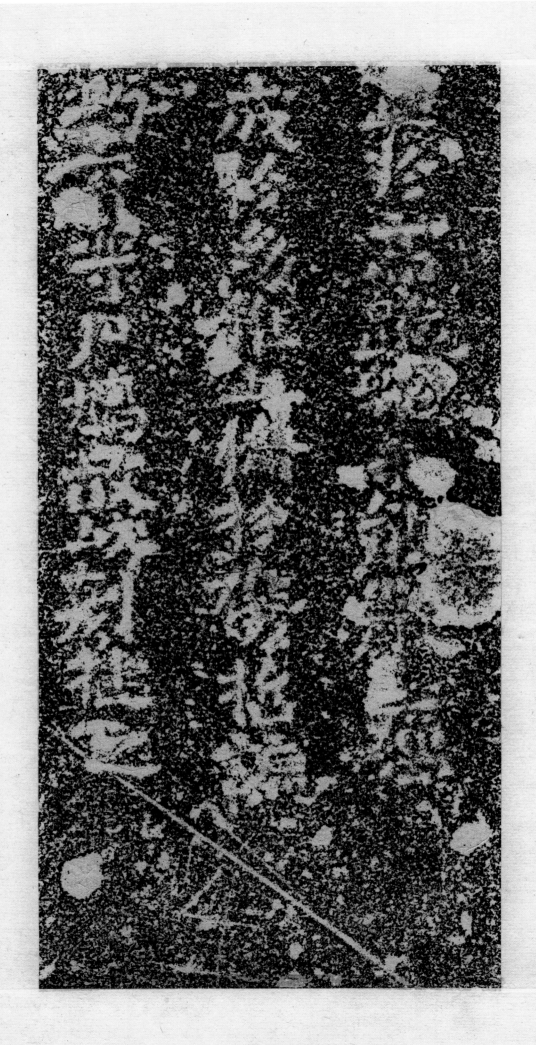

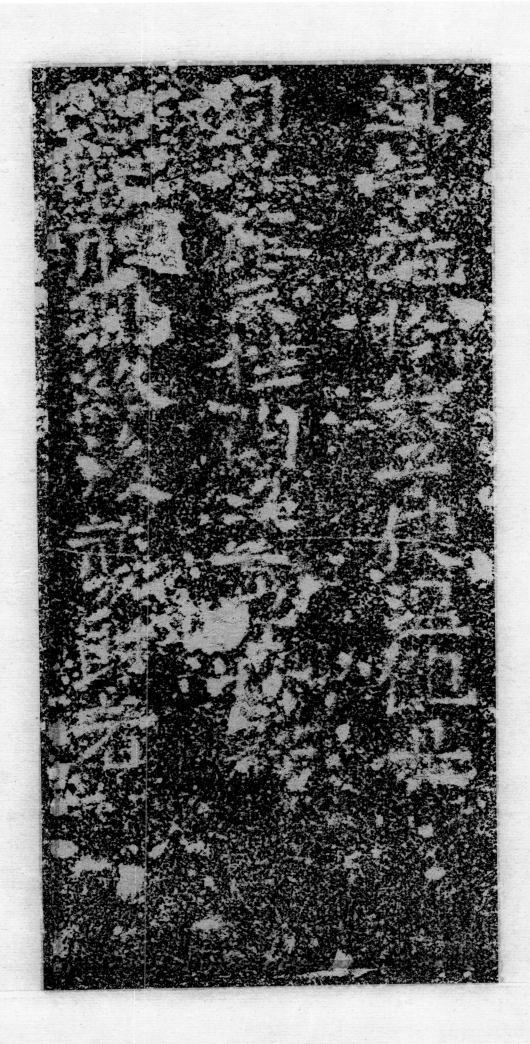

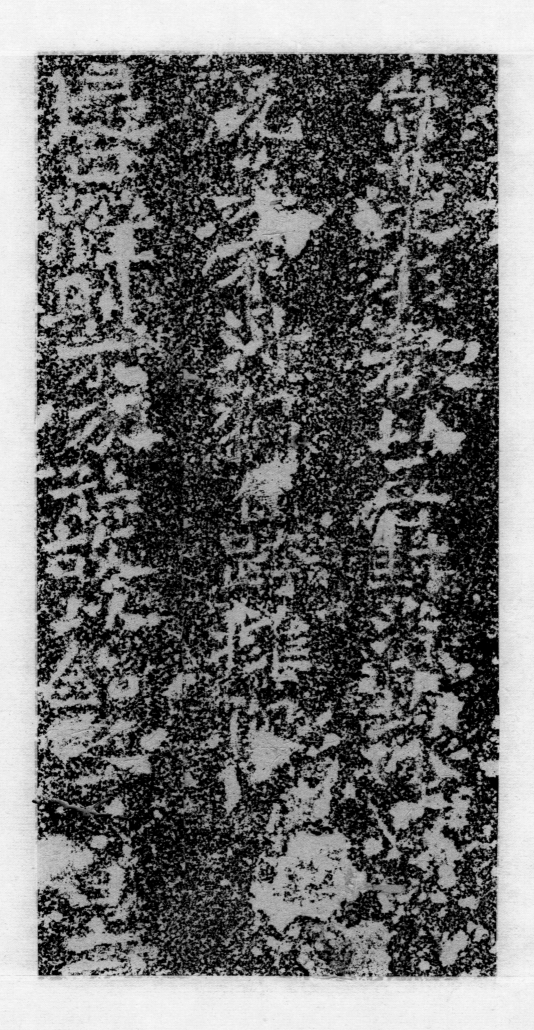

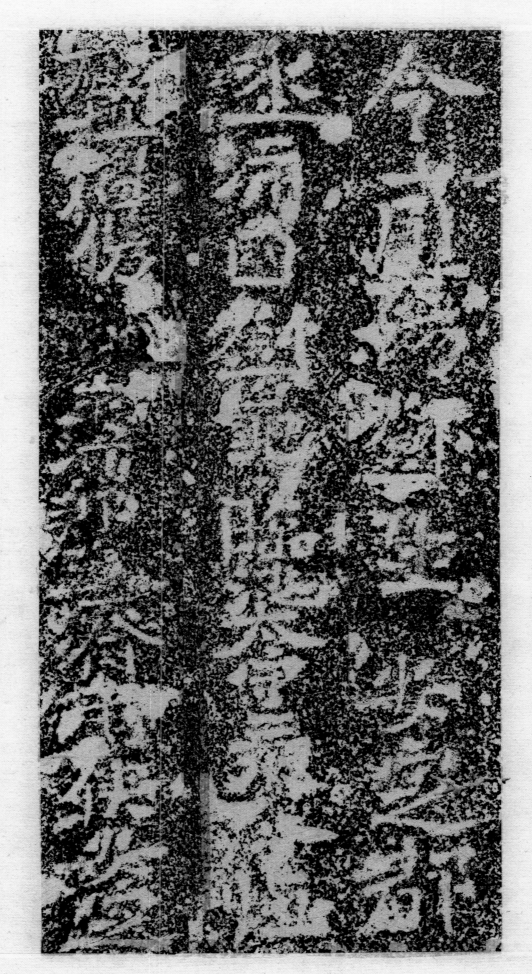

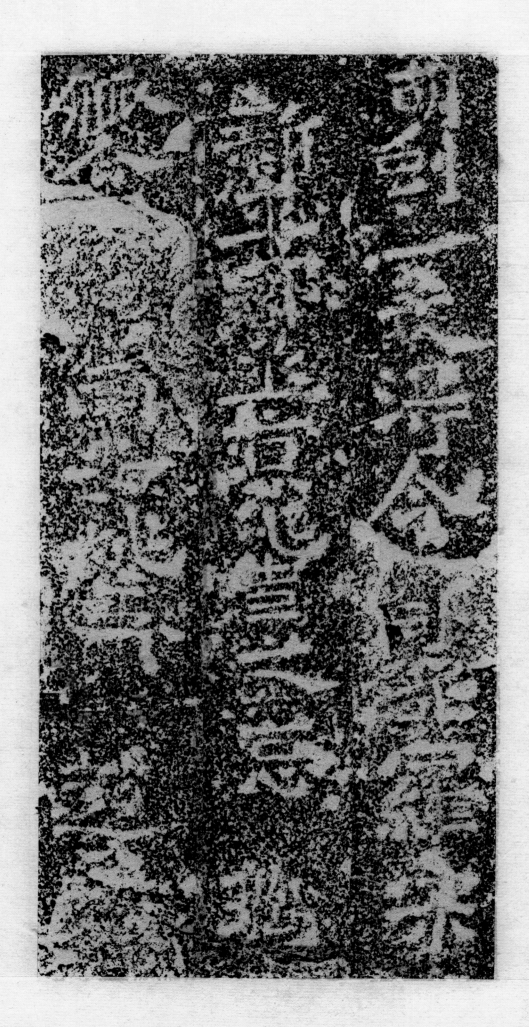

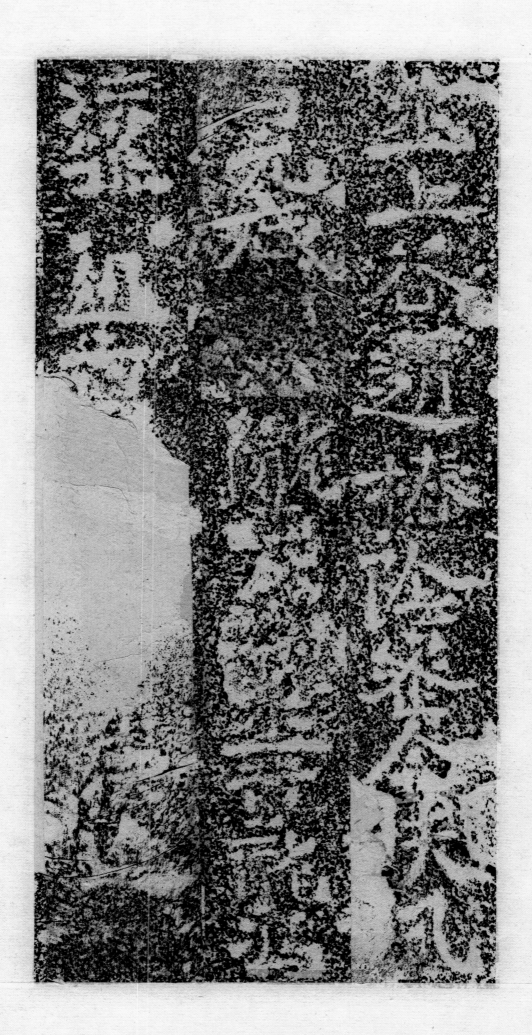

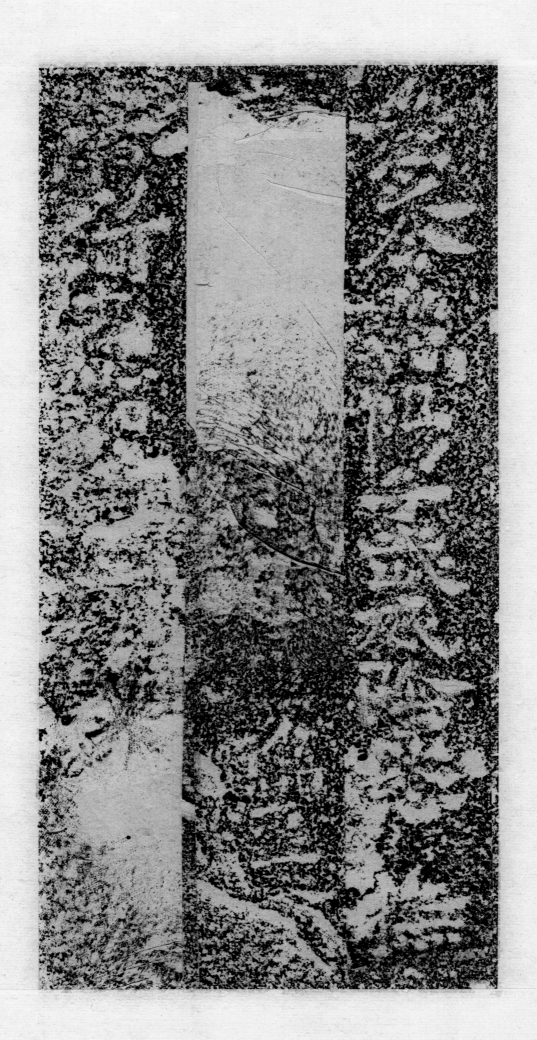

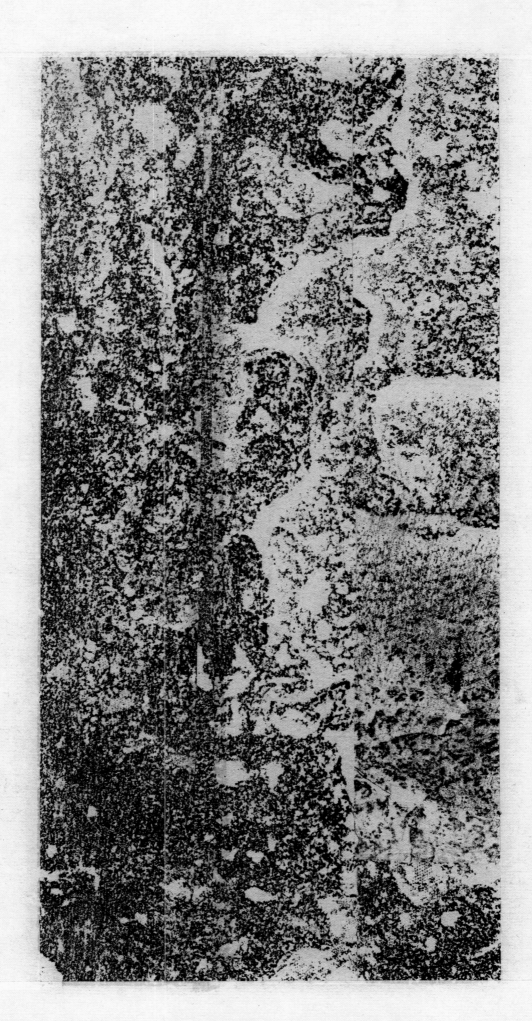

出版後記

南石窟寺是中國北魏至唐代佛教石窟寺，位于甘肅省涇川縣涇河北岸之山崖上。該石窟開創于北魏永平三年（五一〇），爲當時之涇州刺史奚康生主持修建，是甘肅隴東地區著名的石窟寺，與甘肅慶陽的北石窟寺一起被譽爲隴東石窟雙壁。南石窟寺現存五個石窟，均坐北嚮南。其中第一窟開鑿于北魏時期，是國內最早的七佛窟。

《南石窟寺碑》刻于北魏永平三年四月。碑通高二百二十五厘米，寬一百零五厘米。楷書二十三行，每行三十八字。碑陰有五十八人題名。額大字篆書『南石窟寺之碑』，額上橫列刻楷書『石窟寺主僧斌』六個字。

碑于民國初年在甘肅涇川王家溝出土。碑文記載了奚康生創建南石窟寺的功德。書法風格接近《爨龍顔碑》。羅振玉評價此碑書法：『從分隸出，頗似《中嶽廟碑》。』比起以上提到的二碑，《南石窟寺碑》用筆結字變化更加自由豐富，因字生形，結構大多呈扁梯形，上緊下鬆、奇中求正，視覺上具有穩定性。用筆也更加渾樸古拙，不少字長橫筆書，還能見到隸書『蠶頭燕尾』的特徵，加上歷經千年，石質的自然風化，顯得更加稚拙而富有古意。《南石窟寺碑》與『龍門前四品』的時間相差不遠，呈現出楷書書法的多樣性，反映了彼時書法審美的風尚。

此拓本爲民國初年『彼岸』不壞之初拓本。

釋　文

石窟寺主僧斌。

夫玄猷衝容，而繁霞塵其暉；冥淵澄鏡，而綺波式其澗。□使神□以……使三有紛離，六塵翳翳。輪迴幽途，迷趣靡返者也。

是以至覺垂悲，拯彼沉溺。闢三□之……火宅。乘湛一之維則，騰道于妙境。正夕暉慧日之旦，大千矚常樂之□。慈風既……若不遷之訓，周誨於昏明。萬化無虧之範，永播於幽顯。通塞歸乎有□。□藏盛□□。皇帝陛下，聖契潛通，應期纂曆。道氣籠三才之經，至德蓋五常之緯。□□□□魏□□□□，五教遐融，禮風遠制。慈導開章，真宗顯譜。戒網羈乎有心，政□變乎□□。彼岸之……於茲將濟矣。

自惟鴻源帝鄉，庇鄰雲液。議踪翼親，榮要山河，連基齊晉。遂得……金於雲階，班爵五等，垂玉於丹墀。內備幃幄，外委霜絨。專節戎場，闢土之效未申，耀威……志靡建。勢均兩岳，躍軒三蕃。列土……崇海量，介焉罔闕。遂尋案經教，追訪法圖。冥福起於顯誓，鴻報發於涓心。悟尋訓旨，建……厥涇陽，簡茲名埠。重巒烟蔚，景氣之初交，川流決漾，鮮榮之後暢。飛峭合霄，玄崖吐液……峙，冥造之形，風水蕭散，嘔韻之勢。圖雙林之遺……於玄堂。規住聖之鴻質，則巍巖於虛室。群像垂霄容之朗，衆影表珠光之鮮。暉暉焉若……就，炎炎焉如踊出之應法機。又構以房館，建之堂閣。藻潔淳津，蔭□殊例。靜宇禪區，衆……窮微之僧，近跧通寂之俊。讌塵誠裨乎治端，豪績瑛乎不朽。刊銘平庭，遂興頌曰：

攸攸冥造，寥寥太虛。動以應有，靜以照無。穹經垂像，厚化亦敷。嚚□紛翳，道隱昏途。造經……四色。俗流競波，愛根爭殖。回住幽衢，沉淪邪或。聖覺匪運，真圖詎測。至哉大覺，持暢靈姿。……廓茲聖維。大千被化，幽境蒙暉。潛神吐曜，應我皇機。聖皇玄感，協揚治猷。道液垂津，冥被……九區。慧鏡長幽，三乘既駕，六度斯流。餐沐法膏，澡心道津。鴻源流衍，是近是親。均感遐舊……應躬罔報，建斯嘉因。重阿疊巘，蔚映陽川。邃戶飛窗，翠錯暉妍。雙林運矣，遺儀更鮮。……永證。

大魏永平三年，歲在庚寅，四月壬寅朔，十四日乙卯，使持節、都督涇州諸軍事、平西……涇□刺史、安武縣開國男□康生造。

平西府长史河南□□。司馬敷西男安定皇甫慎。錄事參軍扶風馬瓚。功曹參軍寧遠將軍華容男屈興字允若，昌黎人。倉曹參

軍奮威將軍赭阳子梁瑞字乡貴，天水人。中兵參軍略陽王舛廣。府主簿天水尹寧字慶安。外兵參軍金城赵忻字興慶。騎兵參軍事都

护安定内史遼西段逸字豐□长流參軍昌黎韓洪超。城局參軍新平馮澄字青龍。參軍事馮翊吉……鷹揚將軍參軍事北海邴哲……別

駕從事使。安遠將軍統軍治史安……徵虜將軍安定内史臨……凉太守朝那……新平太守永寧……寧朔將軍趙平太守臨涇縣開國……

隴東太守領沂城戌河南……別駕從事史安定胡武伯。平漠將軍統軍兼別駕主簿安定胡文安。主簿平凉食祥。主簿兼州別駕從事史安

定梁僧授。西曹□□主簿趙平彭□□。鎧曹參軍趙君□。田曹參軍隴西董辨。默曹……達。□酒從事史安定皇甫詢。……陽王胤

祖。……平雷熾。……原郭松茂。……安定席道原。□□從……張广昌。部郡從事□□□負英。部郡從事史馮翊田雍芝。門下督北

地傳神符。省事安定胡季安。（餘字糊，未出釋文。）

竹　庵

二○二一年一月

圖書在版編目（ＣＩＰ）數據

南石窟寺碑 / 小娜嬛館編. —— 杭州：浙江人民美
術出版社，2023.4
　（中國碑帖集珍）
　ISBN 978-7-5340-9989-2

Ⅰ.①南… Ⅱ.①小… Ⅲ.①篆書—碑帖—中國—北
魏②楷書—碑帖—中國—北魏 Ⅳ.①J292.23

中國版本圖書館CIP數據核字（2023）第058859號

策　　劃　蒙　中　傅笛揚
責任編輯　楊海平
責任校對　錢偎依
責任印製　陳柏榮

南石窟寺碑
（中國碑帖集珍）

小娜嬛館 編

出版發行　浙江人民美術出版社
　　　　　（杭州市體育場路347號）
經　　銷　全國各地新華書店
製　　版　浙江新華圖文製作有限公司
印　　刷　浙江海虹彩色印務有限公司
版　　次　2023年4月第1版
印　　次　2023年4月第1次印刷
開　　本　787mm×1092mm　1/12
印　　張　6.666
字　　數　50千字
書　　號　ISBN 978-7-5340-9989-2
定　　價　58.00圓